水彩畫程
課花與風景
培養色彩的有效訓練方法

玉神輝美

序言

　　最近描繪水彩畫的朋友變多了，能夠讓更多的人體驗到水彩畫，真的是一件很棒的事情。同時，我也開始收到了許多諸如「要先素描比較好嗎？」「一直沒什麼進步」這類形形色色的問題。因此，這次我以想要確實學會水彩畫基本要領的朋友為對象寫了這本書，這些對象包含了初學者的朋友以及持續描繪水彩畫好幾年的朋友。

　　在色彩方面，將介紹三原色的顏色溶解方法及各式各樣的混色方法等要領，豐富多變。在技巧方面，則是介紹了紙張及畫筆、顏色的水量多寡與運筆等等要領，特別是濕中濕技法方面，介紹得更為深入、更加詳盡。我想無論做什麼事，每個人或多或少都是想要有所進步的，但最重要的是要知道基本要領。

　　就繪畫的描繪力來說，基本要領有素描力。這部分一開始還是要從練習素描開始下手，但重要的是要先記住描繪題材的形體捕捉方法及所需的規則到某種程度後，再開始練習素描。顏色方面也是一樣，會有屬於顏色的規則。要將這些規則記在腦海裡，然後不斷地反覆作畫把顏色學起來。

　　只要有素描力，就可以慢慢地逐漸在白色紙張上看見形體。而只要有色彩力，那麼就算不去混合顏料，還是可以慢慢地逐漸看見顏色。沒有人可以一開始就能做到擁有素描力和色彩力，要更加開心地去描繪水彩畫，作為自己的畢生事業，請各位朋友務必要一點一滴地學會色彩力。希望本書能夠多少幫助到各位熱愛水彩畫的朋友一臂之力。

玉神輝美

Contents

水彩畫課程　花與風景　培養色彩的有效訓練方法　　目次

PART 1 ── 水彩畫　基本用具　7

PART 2 ── 水彩畫　基本知識　13

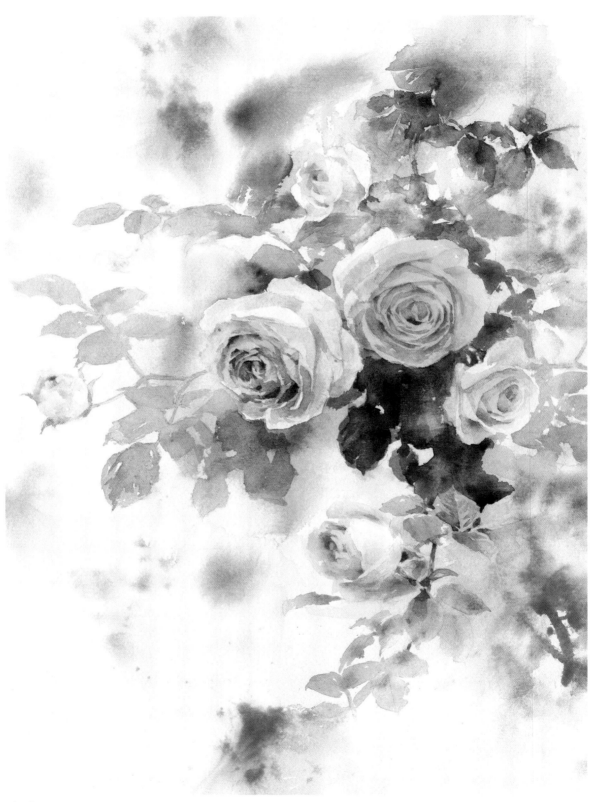

玫瑰

PART 1

水彩畫　基本用具

本章將介紹一些希望大家在描繪水彩
畫時，可以準備的基本用具。

關於水彩顏料

準備一些描繪水彩畫使用的基本用具吧！
這裡會來介紹一些希望大家可以準備的用具，以及本書中將會使用到的顏料。

以前的顏料，有一些是拿寶石來當作顏料，所以價格很高昂，但現在已經開發出了合成顏料，顏色既美麗、價格又便宜。也因此，無論是哪一家製造廠商的顏料，品質上幾乎都沒有差別。請大家不要拘泥於名牌，選用自己喜歡的廠牌即可。我是使用好寶的管裝透明水彩顏料。因為管裝顏料能夠大量溶解深色的顏色，使用起來很方便。此外，跟以前的顏料相比，現在的顏料還有一項很大的特徵，那就是耐光性也變好了，所以光線造成的變色也減少了。

根據顏料廠商的不同，有些顏料即使是使用同一種顏色，名字也會不一樣。此外，有些顏料即使名字一樣，顏色上還是會有些許的不同，但無論是哪一家製造廠商，其實都不會有太大的差別。常常有人說水彩畫不會使用白色，但那是指要描繪明亮地方時不會使用白色，並盡可能地留下紙張白底顏色的一種表現方式。白色除了可以混在其他顏料裡使用，而有的顏料中已混入白色。最近的顏料為了呈現出鮮艷感，有一些顏色會加入螢光色。但若是螢光色加很多，顏色會跟整個畫面格格不入，因此請盡量挑選沒有加入螢光色的顏料。

書中會使用的透明水彩顏料

（好賓牌透明水彩顏料）

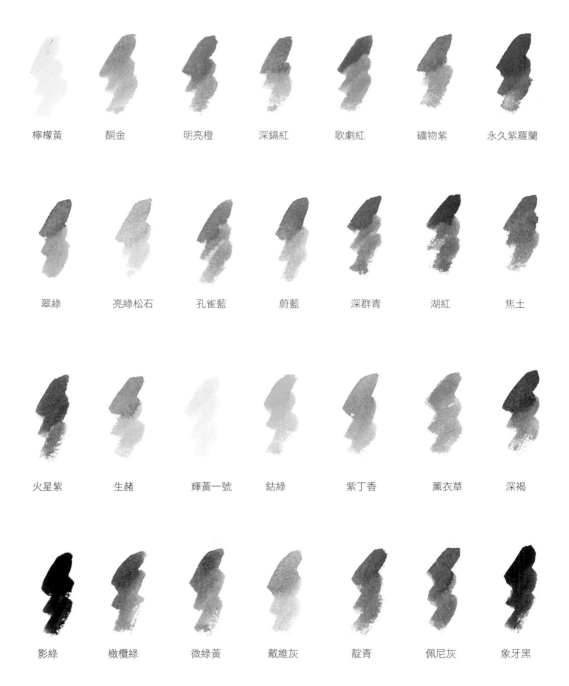

檸檬黃	酮金	明亮橙	深鎘紅	歌劇紅	礦物紫	永久紫羅蘭
翠綠	亮綠松石	孔雀藍	蔚藍	深群青	湖紅	焦土
火星紫	生赭	輝黃一號	鈷綠	紫丁香	薰衣草	深褐
影綠	橄欖綠	微綠黃	戴維灰	靛青	佩尼灰	象牙黑

關於紙張

描繪水彩畫，就要使用水彩畫專用的紙張。
這裡將介紹紙張的種類、特徵及挑選方法。

　　一般的朋友，常常會以為水彩顏料是一種很容易上手的畫材，是一種很簡單的東西（用不著花錢的東西），但實際上再沒有比水彩的畫材，還要容易出現價格高昂的物品及價格便宜的物品之間有品質差異的畫材了。因此我認為從一開始就使用品質好的畫材，才能夠切身體會到水彩畫的有趣之處。

　　在水彩畫的畫材當中，最重要的就是紙張了。紙張因為幾乎無法從外表看出區別，所以無論是什麼樣的紙張，看起來都沒什麼兩樣，但實際上差別是相當大的。如果是拿色鉛筆或粉彩筆這類不會用到水的畫材來描繪，那無論是什麼樣的紙張都不會有問題，但如果是像水彩畫這樣，要用到水來塗上顏色，那就會因為紙張的不同，而使得顏色的顯色完全不一樣。

　　這是因為用來描繪水彩畫的紙張上面有進行上膠（防止滲透），可以抑止顏料的浸染，並讓顏色的顯色變好。也因此，如果要描繪水彩畫，就要使用有經過上膠的紙張。我是會分別使用 ARCHES 和 WATERFORD 這兩款紙張。

　　WATERFORD 的紙張乾燥速度因為比 ARCHES 還要來得緩慢，所以可以放鬆心情，慢慢地進行描繪。此外，塗上後的顏色幾乎不會溶解，因此很適合描繪時要不斷重複好幾次重疊上色（Glaze）的技法。而 ARCHES 的紙張則是比 WATERFORD 還要堅韌，因此很適合描繪時要進行好幾次遮蓋處理的技法。此外，ARCHES 因為比 WATERFORD 更能夠洗掉已經塗上的顏色，所以適合用在刮擦技法（洗掉顏色）這類的表現上。不同的紙張有其各自的特徵，因此請選用適合自己畫作描繪風格的紙張。

紙張種類	去除顏色的難易度	乾燥的難易度	可承受留白處理的堅韌程度
WATSON	容易去除	容易乾燥	柔弱
ARCHES	比較容易去除	比較容易乾燥	**十分堅韌**
WATERFORD	**不容易去除**	不容易乾燥	堅韌

關於畫筆

水彩畫會使用到的畫筆種類五花八門。記得要理解各種畫筆種類的特徵後，再試著根據描繪
目的去區別使用不同種類的畫筆。也請各位參考各課程首頁的「使用的畫筆」。

畫筆的款式形形色色，有便宜的產品，也有價格高昂的產品。價格高昂的畫筆，相對應地在製作上會很紮實，筆尖會很整齊，可以用很久。而價格便宜的畫筆，則是筆尖會裂開或是會掉毛，因此我並不太推薦。畫筆紙張同樣重要，因此請大家盡量選用品質好的物品。有些畫筆有時也會因為長時間的使用，使得筆毛變短或掉毛，而變得比較好描繪。

我在描繪時，都會根據要描繪的畫作，去區別使用線筆、彩繪毛筆、平筆、排筆等等各種不同種類的畫筆。線筆是使用於要描繪細部時，以及要用乾刷呈現出筆觸來描繪樹木或草叢等等事物時。而我最常使用的則是彩繪毛筆。因為彩繪毛筆的顏色吸附力很好，所以要整體塗上顏色時，我幾乎都是使用彩繪毛筆來進行描繪。平筆是用於要呈現出筆觸時及描繪漸層效果時，此外平筆只要豎起筆尖，就可以很簡單地描繪出線條。排筆則是使用於要描繪大面積的漸層效果時。

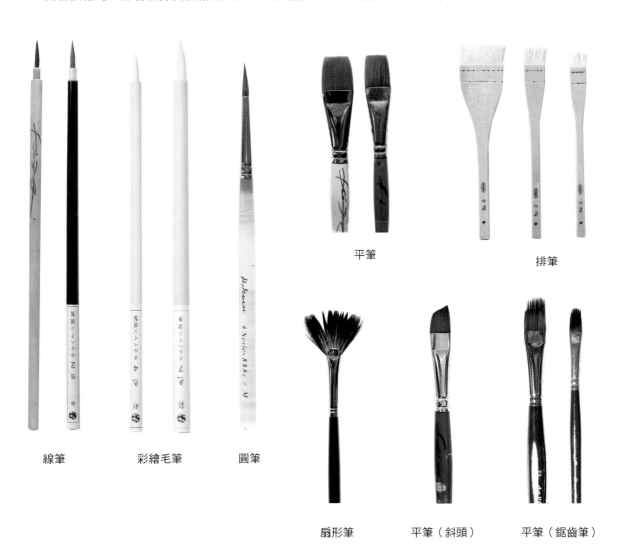

線筆　　　　彩繪毛筆　　　圓筆

平筆

排筆

扇形筆　　　　平筆（斜頭）　　　平筆（鋸齒筆）

其他的用具

這裡將介紹在本書課程中所描繪的作品裡，一些除了畫筆以外會使用到的主要用具。
也請各位參考各課程首頁的「其他的用具」。

構想圖與拓印的用具

軟橡皮擦

用來擦掉過於強烈的鉛筆線條。軟橡皮擦可以吸收鉛筆的粉末，所以不會像一般的橡皮擦那樣掉屑，用起來很方便。

描圖紙

使用於要運用鉛筆將構想圖拓印到水彩紙上時。描繪構想圖時，也會用到描圖紙。

鉛筆

使用於要拓印構想圖或要補畫一些東西時。拓印基本上會使用 2B 到 6B 硬度的鉛筆，而補畫一些東西時則會使用 2H、H、HB 這個硬度。

布用複寫紙

不使用鉛筆拓印構想圖時使用。布用複寫紙的線條會溶於水消失。

描繪時的用具

遮蓋膠帶

用來張貼在畫作的周圍。作品完成後再撕下膠帶，就會形成很美麗的白色區塊，可以令一幅畫的完成度變高。在貼上膠帶後，就算經過了好幾天，撕下來時也不會傷到紙張。本書中所描繪的畫作，是使用寬度 24mm 的遮蓋膠帶。

廚房紙巾

使用於去除畫筆上的多餘水分，或是去除紙面上的水分。吸附力很好，所以會很有幫助。

筆洗

建議盡可能使用大一點的筆洗，這樣可以減少換水的次數。
就算不是用水彩專用的筆洗也無所謂。

吹風機

使用於烘乾顏料。也能夠根據烘乾的時間來控制要讓顏料滲透到什麼程度。

PART 2

水彩畫　基本知識

在這個章節，會來學習一些在描繪水彩畫時，希望大家要先知道的色彩方面基本知識。同時也會介紹基本的色調、混色的調製方法及唯有水彩畫才辦得到的基本技法。

水彩的基本原理

用水溶解顏料塗在白色的紙張上面，會因為紙張、顏料以及水
這三個要素的各種搭配組合，而創造出各式各樣表現的水彩畫。
水彩畫是很深奧且很有魅力的。就讓我們逐一學會其原理吧！

（1）　透明水彩若是先等前面塗上的顏色乾掉後，再重疊塗上下一個顏色，看起來
就會像玻璃紙那樣，下面的顏色會透過來。同樣的顏色，其重疊的部分顏色會
變深，而如果將紅色與藍色重疊起來，重疊的部分就會變成紫色。要活用這項
特徵，就要先將顏料溶解稀釋，然後從明亮的顏色開始上色。

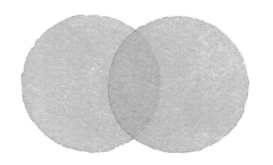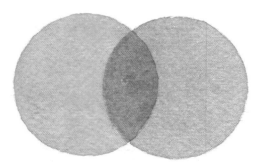

（2）　水彩顏料的色調，會因為
溶解的水量比例不同，而有
相當大的變化。即使是同一
個顏色，還是會分淺色色調
跟深色色調的不同。而且顏
料若是乾掉，顏色就會變得
比剛塗上時還要淡，因此請
大家要注意將顏料溶解並上
色得稍微濃一點。

（3）3 個顏色混合起來就會變很混濁

紅色與藍色會形成紫色。相信應該
很多朋友都有把紅色與藍色混合起
來，結果卻變成混濁紫色的記憶吧！
這是因為在混合 2 種顏色時，有混入
了第 3 種色調。此外，在混合黃色和
藍色來調製綠色時，也有時會形成混
濁的綠色。這也一樣是因為有混入了
第 3 種色調。這裡會透過右邊的圖表
來說明上述這些情況。描繪一幅畫時，
理解顏色當中所蘊含的色調是很重要
的一件事情。

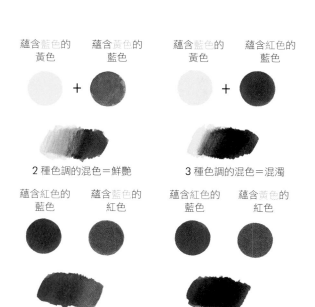

蘊含藍色的　　蘊含黃色的　　　蘊含藍色的　　蘊含紅色的
黃色　　　　　藍色　　　　　　黃色　　　　　藍色

　　＋　　　　　　　　　　　＋

2 種色調的混色＝鮮艷　　　　3 種色調的混色＝混濁

蘊含紅色的　　蘊含藍色的　　　蘊含紅色的　　蘊含黃色的
藍色　　　　　紅色　　　　　　藍色　　　　　紅色

2 種色調的混色＝鮮艷　　　　3 種色調的混色＝混濁

學會基本的色調

想要調製出自己喜歡的顏色，首先就要認識顏色的組成。
因為並不是每一種顏料都是由單一種顏色所組成的。

單單藍色的顏料也是有各種不同色調的藍色。而無論是哪一種藍色的顏料，除了藍色以外，都還會蘊含著另一種色調。比方說深群青是一種蘊含紅色感的藍色，孔雀藍則是蘊含黃色感的藍色。色調的種類大致區分會有紅色、藍色、黃色這三種色調。若是可以知道該顏色所蘊含的色調，就有辦法調製出各式各樣的顏色。

一開始請先記住藍色的色調差異，接著再記住紅色的色調差異。要記住色調的差異，首先要確實觀看該顏色並牢牢地記在腦海裡。只要沒有辦法在腦海裡進行想像，那就再去觀看顏色並進行確認。透過反覆進行這項練習，就能夠漸漸地在腦海裡進行想像。最後用這個方法逐步把色調記起來，那麼之後只要看到顏色，就可以知道這個顏色裡面是蘊含哪一種顏色了。

色相環

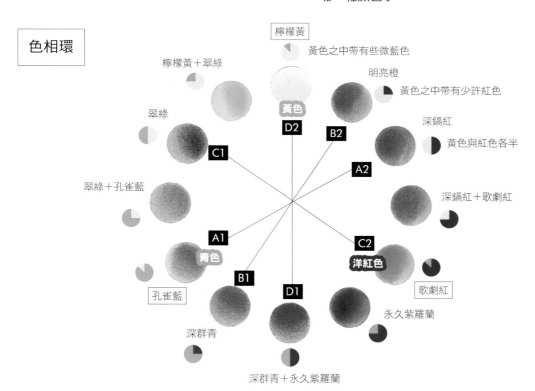

互補色

如果要混合色相環上彼此相對的兩種顏色，那麼只要混入藍色系的顏色，就可以形成灰色。

顏色的基本要領　學會三原色

顏色的三原色是紅色、藍色、黃色，而在世界上共通的名稱，則是印刷所使用的
黃色、洋紅色、青色。同時製造廠商不同，顏料的顏色名字就會不一樣。
因此，不要用名字去記顏色，而是要用眼睛去記。

基本的三原色

稍微混濁的三原色

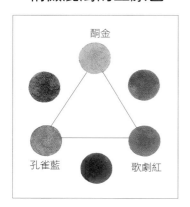

混濁的三原色

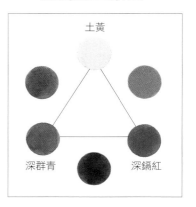

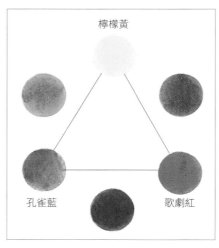

好賓的透明水彩顏料中等同於印刷三原色的顏色，黃色是檸檬黃、洋紅色是歌劇紅、青色則是孔雀藍，用這組三原色幾乎就可以調製出所有想要的顏色。這裡會讓大家看一下範例作品，相信只要大家看過這個範例作品，就可以瞭解顏色是由三種色調所組成的。

而既然可以透過三原色調製出各式各樣的顏色，那為何還要事先推出這麼多種顏色？那是因為要透過三原色去調製一些複雜的顏色是很困難的，而且要大量調製會花很多時間。因此請把這件事當成是為了讓作畫更有效率。

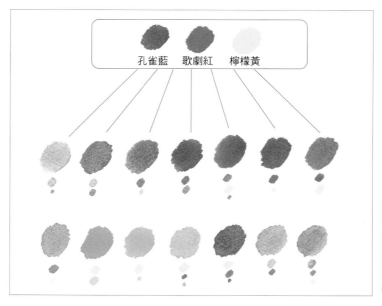

這裡是透過很小的藍色、紅色、黃色圓圈大小，去展現用孔雀藍、歌劇紅、檸檬黃這組三原色去調製各式各樣顏色時的三種顏色比例。

需要的顏色順序與白色的混色

這裡要來解說描繪一幅畫需要的顏色順序以及蘊含著白色的顏色。
下表的表格 1 到 4，是我描繪一幅畫時會用上的顏色順序。

　　我在描繪一幅畫時，絕對會需要用到的顏色是三原色（檸檬黃、歌劇紅、孔雀藍），其次則是翠綠。翠綠是一種彩度比鮮綠還要高的顏色。

　　透明水彩顏料裡面有一些顏色會蘊含著白色。有時我也會將白色混入到其他顏料裡來使用。顏料若是混入白色，就會變得不透明，並變成一種很明確的顏色跑到畫面前面。而若是先用水稀釋再塗上顏料，顏色的存在則是會淡化，但如果混入白色來調製出淺色的顏色，那麼反而會出現一股存在感。因此，我偶爾也會使用有加入白色的輝黃一號這類顏色。我會混合其他顏色調製出灰色色調，或者當作陽光的顏色一開始就塗上去。只不過，蘊含了白色的顏色若是在塗上去之後，又塗水上去，顏色會變得很容易脫落，因此需要特別小心注意。

1	2	3	4
歌劇紅	深鎘紅	鈷綠	火星紫
檸檬黃	深群青	紫丁香	深褐
孔雀藍	明亮橙	薰衣草	佩尼灰
焦土	酮金	蔚藍	影綠
翠綠	永久紫羅蘭	橄欖綠	戴維灰
	湖紅	靛青	輝黃一號
	亮綠松石	生赭	微綠黃
		礦物紫	
這是最低限度需求的三原色。用這些顏色的混色，可以調製出任何顏色。	其次需要的鮮艷顏色。混色是需要很鮮艷的顏色。	這些是要描繪很有個性的明亮畫作時會用上的顏色。	這些是可以呈現出美麗陰暗色調的顏色。

透過各種不同的三原色來營造色彩調和

描繪一幅畫時的用色（配色）有兩件很重要的事情，就是要呈現出具有統一感的顏色以及要讓色彩很調和。所謂的調和，是指色彩裡面蘊含著同樣的顏色或要素，如果描繪的是景色這類的畫作，色彩在調和上就會很困難，但只要減少顏色數量並透過三原色等顏色來描繪，那麼色彩自然而然就會調和起來。在這裡將會來介紹各種不同的三原色。

雖然我覺得大家看圖就知道了，但我們也可以發現，這些用不同的三原色所形成的灰色色調若是進行很細緻的顏色調整，都會形成幾乎一模一樣的顏色。這就吻合了透過三原色可以形成各式各樣顏色的色彩原理。那麼，要說明不同的三原色調製灰色時會有什麼不同，就在於明亮的灰色色調與陰暗的灰色色調，這兩者的調製難度會不一樣。色相環 A 及色相環 B 是適合用來調製明亮的灰色色調。而色相環 C 及色相環 D 則是比較容易調製出陰暗的灰色色調。若是只考慮灰色色調，那麼色相環 E 這個三原色在調製灰色色調上，是最容易的三原色了。

三原色的區別運用，並不是要去看灰色色調，而是要看三原色中兩個顏色彼此混合之處的色調。要描繪整體很明亮的一幅畫時請選擇色相環 A，要描繪綠意很多的一幅畫時請選擇色相環 B；而想要描繪灰色色調很陰暗的一幅畫時則請選擇色相環 C 或色相環 D。在描繪一幅畫時，建議可以將三原色當作基礎顏色來使用，然後再另外根據主題增加 2 到 3 種顏色。

色相環 A	孔雀藍 歌劇紅 檸檬黃

用本書刊載的色相環 A 所描繪出來的作品

P80　用三原色描繪的風景　春　P84　用三原色描繪的風景　夏
P88　用三原色描繪的風景　秋　P92　用三原色描繪的風景　冬

色相環 B	孔雀藍 歌劇紅 酮金

色相環 C

深群青
湖紅
檸檬黃

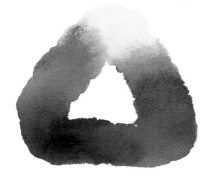

用本書刊載的色相還 C 所描繪出來的作品

P48 描繪花朵 花環

色相環 D

深群青
湖紅
酮金

用本書刊載的色相環 D 所描繪出來的作品

P96 描繪有水的四季 秋（用三原色來描繪 應用篇）
P100 描繪有水的四季 冬（用三原色來描繪 應用篇）

色相環 E

深群青
深鎘紅
檸檬黃

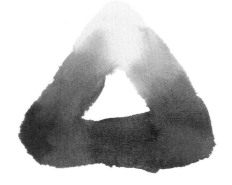

一幅美麗的風景不可或缺的灰色色調

在 P21 雖然已經有介紹透過翠綠調製出來的各式各樣灰色色調，
不過在這裡還是要來介紹一下除此之外的灰色色調調製方法。

灰色色調若是混合兩個為互補色關係的顏色，就會變成灰色（請參考 P15），但如果是以相同比例去進行混合，則幾乎都會變成褐色系的顏色，所以這時候只要混入多一點蘊含藍色感的顏色，就會變成灰色了。即使是互補色關係，鮮綠與歌劇紅因為藍色感很強烈，所以相同比例下還是會變成灰色。而用其他的 2 種顏色調製出來的灰色色調，只要混合深群青、焦土等等褐色系的顏色，又或者鎘紅等等紅色系的顏色，就可以調製出灰色了。

有關於運用三種顏色來調製灰色色調的方法，這次會介紹透過三原色（檸檬黃、歌劇紅、孔雀藍）來調製出灰色色調的過程。只要不斷改變這三原色的顏色，就可以調製出各種不同的灰色。而如果要用 3 種顏色去調製出灰色，只要將 3 種顏色擠在一個大一點的調色盤中央，然後慢慢地進行混合，就可以很容易調製出來了。

1　用紅色和藍色調製出紫色，然後混入黃色調製出灰色。

2　用黃色和紅色調製出橙色，然後混入藍色調製出褐色。

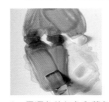 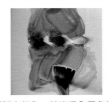 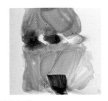

3　用深色的紅色和藍色調製出紫色，然後混入黃色調製出灰色。

使用 2 種顏色調製出灰色色調

①生赭與深群青　②生褐與深群青　③焦土與深群青

④蔚藍與明亮橙　⑤蔚藍與深鎘紅　⑥深群青與深鎘紅

使用互補色調製出灰色色調

翠綠所營造出來的寬廣色彩幅度

翠綠是一種位於藍色與綠色中間且彩度很高的顏色。
雖然跟歌劇紅同樣，色彩看起來很華麗，很容易讓人敬而遠之，
但其實跟其他顏色混合時，是可以調製出很美麗的顏色的。

　首先請大家看一下在翠綠裡混入了各種顏色後的圖表。我們可以發現，若是將翠綠和黃色系的顏色混合起來，就會形成色彩很豐富的綠色。此外，跟歌劇紅或紫羅蘭混合時，則可以調製出很美麗的灰色色調。我認為翠綠是重要程度僅次於三原色的顏色，因為它是連色彩三原色也無法調製出來的顏色。

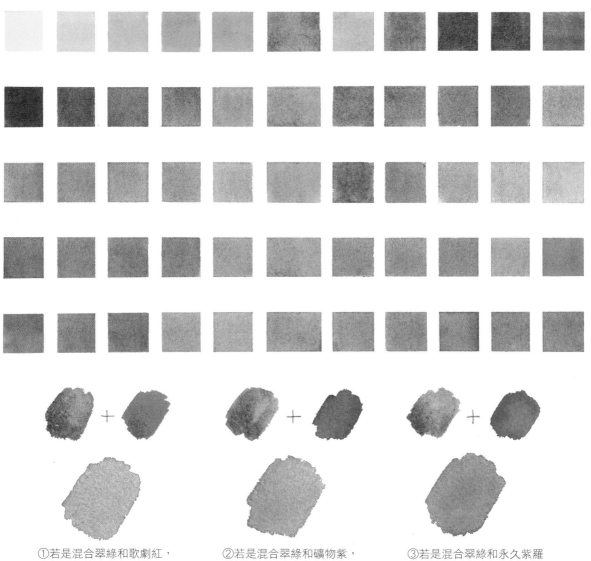

①若是混合翠綠和歌劇紅，
會形成一種藍色系的美麗灰
色色調。

②若是混合翠綠和礦物紫，
會形成一種很獨特的美麗灰
色色調。

③若是混合翠綠和永久紫羅
蘭，會形成一種很獨特的美
麗灰色色調。

減少顏色數量
透過混色調製出樹綠

要學會混色，減少顏色數量是很重要的一件事情。在這裡，將介紹樹綠這個在綠色當中被認為最為自然的顏色。

現在的水彩顏料，各家製造廠商加起來總共有超過 100 種以上的顏色數量。黃、紅、藍各個色系也大約有 20 種左右的顏色，在這種情況下，要混色時會讓人不曉得要混合哪一種顏色才好。要是每次都要從這麼多種的顏色當中去挑選顏色來進行描繪，那麼再經過多少年，也是學不會如何混色的。

要學會混色，減少顏色數量是很重要的一件事情。那麼，一開始要減少哪一個顏色才好呢？答案是綠色。一般市售的綠色顏料有 10 種左右，但絕大多數都太過鮮艷，在描繪樹木花草等事物時若只用這些顏色，一幅畫會顯得很格格不入。而在一般市售的綠色當中，樹綠被視為是最為自然的綠色，職業畫家也很常使用這個顏色。可是，只要將某個顏色混色進去，就可以很簡單地調製出一個色彩幅度比樹綠還要寬廣的顏色。這裡就來介紹這個辦法吧！

要調製綠色時通常都會混合黃色和藍色，這裡我們會使用酮金來作為黃色。只要混合酮金和孔雀藍這個藍色，就會變成一種蘊含樹綠且色彩幅度更加寬廣的綠色。接著將孔雀藍換掉，改為混入了深群青，那麼就會變成一種紅色系的暗沉綠色。運用這兩種混色模式，可以呈現出絕大多數的綠色。

樹綠

孔雀藍

酮金

重點	混色的重點就在於要混合 2 種顏色。因為若是混合 3 種顏色，就會變成灰色或褐色。就顏料而言，除了白色和黑色以外，是不會混合 3 種以上的顏色的。因為現在的顏料用 2 種顏色的混色，就可以調製出絕大多數的顏色了。只是重點就在於要挑選哪 2 種顏色了。

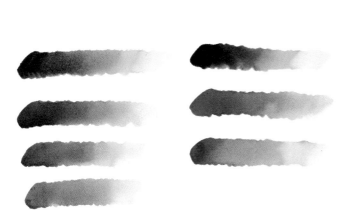

這是在孔雀藍裡混入酮金後的色彩漸層效果。

酮金

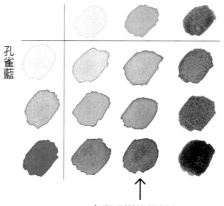

孔雀藍

會變成樹綠的顏色。

●試著運用混色來描繪風景吧。

① 用深群青描繪出天空。

② 用灰色色調描繪出房屋的屋頂。

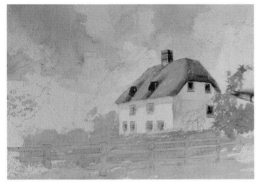

③ 用2種顏色調製出來的綠色薄薄地塗在前方。

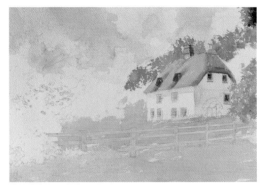

④ 加強黃色感來上色樹木。

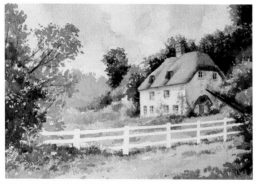

⑤ 橫握畫筆畫出飛白效果。

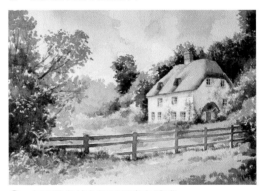

⑥ 加深綠色的色調呈現出立體感。

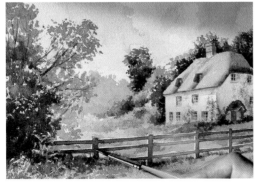

⑦ 在綠色裡加入少許的紅色來上色柵欄。

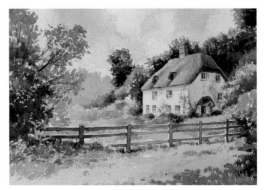

⑧ 作畫完成。

薄塗　將「大面積」上色得很漂亮

用經過大量水分溶解過的水彩顏料，將濕掉的紙張上或乾掉的紙張上的
一個寬廣面積塗上顏色，就稱之為薄塗。

　　薄塗是描繪一幅畫時，最一開始會使用的技法，但如果要用來描繪出一幅畫，顏色幾乎不太可能
塗得很均一。就連要描繪天空時，通常也會稍微營造出一些飛白效果或斑駁不均處。因此在這裡，
我們會來介紹一些在濕掉的紙張上面以及乾掉的紙張上面，描繪出美麗漸層效果的技法。

1　如果打濕紙張

　　若是紙張濕得很充分，顏料就會很自然而然地擴散開來。此外只要使用大
支的畫筆，就幾乎不會留下筆跡了。要將大面積上色得很漂亮重點就在於要
用平筆的單一側尖角處沾取顏料，然後再進行描繪。另外要替很寬廣的面積
塗上顏料時，記得要先溶解好大量顏料，以免顏料在途中就沒了。

2　如果不打濕紙張

　　如果要上色顏料的面積很寬廣，那就要將紙張傾斜約 30 度左右再進行上
色。首先要在調色盤上溶解好大量顏料，並讓畫筆蘊含大量溶解過的顏料，
然後再從紙張的上面開始上色。不要焦急，慢慢上色就可以了。因為有讓紙
張呈傾斜狀態，所以塗上去的顏料會不斷地堆積在下方。要一面營造出這個
顏料的堆積，一面用水稀釋顏料，將畫筆放在顏料的堆積處上，逐步地往下
塗上顏色。

運用飛白法上色的薄塗效果，
要拿平筆用大量的水將溶解過
的顏料，快速地在紙張上面營
造出飛白效果，然後一面逐步
地加上顏色，一面進行調整。

邊緣（輪廓線）　呈現出顏色的輪廓

所謂的邊緣，是指將畫筆放在紙張上時所形成的筆跡，每描繪一次就會出現一次。
而且會因為畫筆的筆觸，而產生各式各樣的邊緣。

　　輪廓線很鮮明的邊緣就稱之為硬邊，很朦朧的邊緣則稱之為軟邊。遠近感及立體感這些
感覺，可以透過邊緣的描繪方法表現出來。而若是用硬邊描繪畫作裡面的主角，並用軟邊
將周圍進行模糊處理，則能夠讓觀看者的視線朝向主角而去。

① 塗上顏色後，雖然就可以很簡單
地將輪廓線進行模糊處理，但顏
色完全乾掉後，有些時候也會很
難去除掉顏色。這種時候就要用
油畫專用的硬豬毛畫筆這類畫筆
來磨掉了。

若顏料是濕的狀態，就可
以很簡單地拿濕的畫筆進
行模糊處理。

顏料乾掉時，就要使用濕
的堅硬畫筆來去除。

② 請大家看一下描繪雲朵時的邊緣變化。

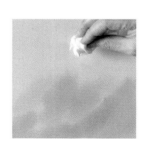
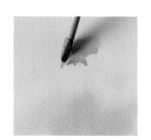

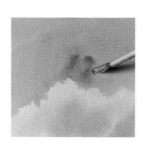
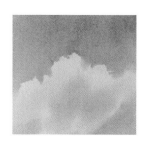

濕中濕
學會紙張和畫筆的水量多寡

濕中濕是一種趁一開始塗上的顏色還沒乾掉時,
就把下一個顏色塗上 2 到 3 次的技法。

　濕中濕我想是水彩當中最常使用到的技巧了。
這個技巧必須要去觀看濕掉紙張的狀態,以及畫筆的水分蘊含多寡才行。

　右圖是塗上顏料後,隨著紙張從濕潤狀
態逐漸乾掉,渲染程度漸漸變小的樣子。
此外,蘊含在畫筆裡的顏料水分量也會隨
著紙張越來越乾而逐漸減少。我想大家都
可以看得出來,一次的薄塗直到乾掉為止
就能夠描繪出變化如此之多的線條。而很
重要的一點是要隨著顏料越來越乾,一面
用布或衛生紙去除掉畫筆的含水量,並一
面進行描繪。請大家要注意讓畫筆的水分
一直處於比紙張還要少的狀態。

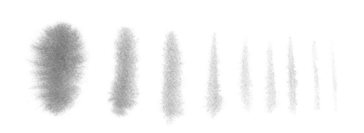

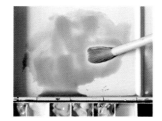 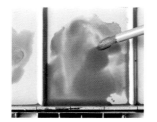 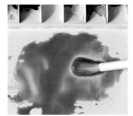 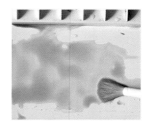

　透過濕中濕的技巧,使用蘊含了大量水分的顏料來描繪雲朵。要在濕掉的
紙張上面,將 2 到 3 種的鮮艷明亮顏色滴落下去。如此一來,顏料就會因為
紙張的含水量多寡、顏料的水分量以及滴落方法等等的不同,而展現出各式
各樣的色彩擴散效果。請大家仔細觀賞一下色彩很美麗地擴散開來的樣子。

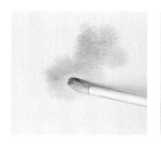

各式各樣的畫筆筆觸

我們先來理解一下圓筆和平筆的特徵，並學會兩者描繪方法的不同之處吧！
這些描繪方法可以表現出唯有水彩畫才可以呈現出來的效果。

圓筆與平筆的不同之處

　　圓筆的含水能力很好，適合用於渲染技法。此外因筆尖很細，所以也可以描繪出很細的線條或描繪很細微的地方。若是橫握畫筆來進行描繪，還能夠畫出乾刷效果（飛白效果），我個人很常使用這個技法。

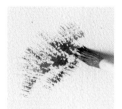

將圓筆壓在調色盤上，
將筆尖分叉開來。

　　若是過度使用圓筆的筆尖以點描的方式來描繪樹葉這類事物，形體就會變得很單調。所以要展現出很自然的感覺，重點在於使用畫筆時要斜握，或是讓畫筆的筆尖分叉開來，如此一來就會形成一種很自然的感覺了。同時圓筆若是使用時將筆尖壓平，含水量就會變少，也就能夠描繪成像平筆那樣子了。

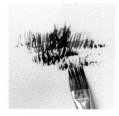

鋸齒筆　　　　　　　　　　　　　扇形刷

　　平筆可以很漂亮地描繪出那種活用了筆觸的美麗模糊效果。因為平筆的好處就在於能夠畫出有邊緣效果的塊面。如果要用平筆描繪樹木這類事物，那麼只要運用畫筆的尖角處（邊緣）來進行描繪，就會形成很自然的筆觸了。要在留下平筆筆觸的情況下進行描繪雖然很困難，但卻可以讓畫作擁有一種圓筆畫出來的韻味。

　　除了畫筆以外，厚紙板這類物品也可以拿來當作圖章使用。

平筆和圓筆的使用方法

運用平筆和圓筆，能夠進行各式各樣的區別描繪。
濕中濕（在紙張處於濕掉狀態時塗上顏色），大致
可以分為兩種描繪方法。

一種是活用渲染效果的方法，要將紙張水平放置
在桌上，然後一面運用大量的水分來滴下顏色，一
面營造出整體的空氣感。這種方法，顏色與顏色會
很自然地混合在一起並擴散開來，而顏色的渲染方
式也會因為紙張的乾燥程度而所有變化。畫筆主要
是使用含水能力較好的圓筆。

另一種描繪方法，是以畫筆筆觸和模糊效果為主
體的描繪方法。這種方法，紙張的含水程度會比渲
染效果的方法還少，描繪時表面要保持稍微有發
光的程度，而顏色則要溶解成在立起紙張時顏色不
會流動的程度。紙張無論要立起來還是要水平放置
都沒關係。畫筆主要是使用平筆。

要將模糊效果描繪得很美麗，描繪時就要隨著作
畫一面使用布或紙張去除顏料的水分，並一面快速
地揮動畫筆。這兩種描繪方法有時在描繪一幅畫時
也會同時用上。

那麼，這裡我會試著用這兩種描繪方法來描繪三
色堇。

① 活用渲染效果的方法

會使用大量
的水來溶解
顏色。

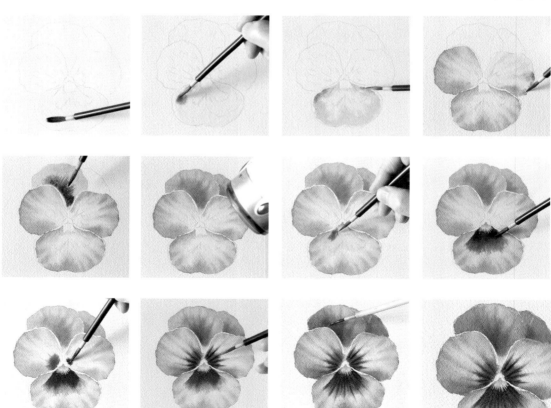

② 以畫筆筆觸和模糊效果為主體的描繪方法

使用少量的水來
溶解顏色。

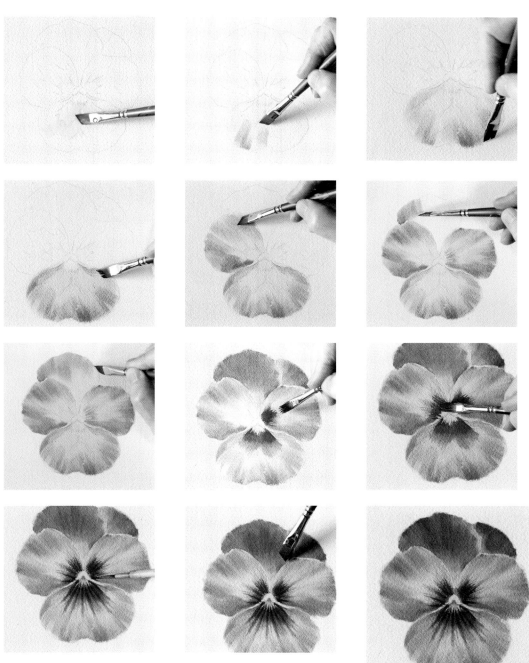

關於調色盤

這裡將介紹本書中水彩畫所使用的調色盤，
並推薦使用方法及重點所在。

　　如果是要使用三原色，我會推薦拿琺瑯製的盤子來當作調色盤
使用。因為沒有分格且面積較大，所以可以將 3 個顏色排列在彼
此附近，然後再拿畫筆一點一滴地沾取顏色來進行很微妙的顏色
調整。

　　我個人覺得選用一個尺寸比本書中所使用還要大上一圈的調色
盤（長 24cm× 寬 29cm 左右）會比較好。因為雖然一面透過三
原色來學會顏色的基本要領，一面進行描繪也很重要，但拿一個
放了許多顏色的調色盤，很難透過三原色調製出來的各式各樣顏
色來進行描繪，卻是一件更加快樂的事情。我很常使用紫丁香、
薰衣草、亮綠松石、輝黃一號、橄欖綠這些顏色。

　　我將顏料上色到紙張上之前，都會先從調色盤裡沾取顏色，並
在別的紙張上進行顏色試塗，接著觀看顏色的濃度、水量的蘊含
多寡後，再描繪到水彩紙上。特別是要描繪重疊 2 或 3 種顏色的
漸層效果時，因為水量的掌握是很困難的，所以要先在紙張上面
確認顏色的渲染情況後，再迅速地描繪在水彩紙上。使用來進行
顏色試塗的紙張，最好是有塗上防水膜＊的水彩紙。因為顏色並
不會馬上就滲透到紙張裡，所以可以很自如地去調整顏色。如果
是像寫生簿這種沒有塗上防水膜的紙張，因為顏色會馬上就滲透
進去，所以就沒有辦法去除掉顏色了。

重點	也許大家會覺得很意外，但要描繪顏色很複雜或顏色數量很多的這類畫作時，其實用三原色來描繪會比較好描繪。這是因為三原色，能夠在一瞬間就調製出許多顏色。

＊防水膜
所謂的防水膜，是一種用來防止顏料滲透到紙張裡的液體，
若是紙張上沒有塗上這個液體，那麼在描繪時，顏色就會馬
上滲透進去而沈澱下來。為了防止這種情況發生，水彩畫專
用的紙張都會塗有防水膜。

關於留白處理

所謂的留白處理，是一種用留白膠保護想要進行留白的部分，
然後再塗上顏色的水彩技法。
這裡我們就來學習一下遮蓋處理的有效運用方法吧！

水彩要表現出白色，會留下紙張的顏色。而明亮的地方及
想要處理得很白的地方，通常會一面跳過不上色並一面進行
描繪，但要跳過細微的部分不上色是很辛苦的。這時候若是
先用留白膠塗好想要跳過不上色的地方，顏料就不會跑進有
塗了留白膠的地方，就可以暢行無阻地描繪畫作了。

留白膠的畫筆要使用尼龍製的細筆。

留白膠

尼龍畫筆

殘膠清除膠帶

① ② ③ ④

① 在白色紙張上用留白膠塗出一個四角形。
② 在有經過留白處理的地方上面塗上顏色。
③ 晾乾顏色，然後撕掉留白膠。
④ 白色的紙張跑出來了。

● 如果要在有塗過顏色的地方上面再進行一次遮蓋處理，那麼請使用德國 Schmincke 的留白膠。

① ② ③ ④

① 塗上顏料後，塗上留白膠。
② 用吹風機吹乾。
③ 用手撕掉留白膠。
④ 很難撕的時候，就用殘膠清除膠帶去除。撕掉留白膠後，顏色並沒有褪色。

● 若是在塗上顏色之前，先以飛白法塗上留白膠，就會令一幅畫出現一種抑揚頓挫，
因此我很常使用這個技巧。

刮擦
（擦拭掉顏色）

水彩顏料的特徵就在於可以擦拭掉顏色。如果要擦拭掉顏色，通常會在 2 種情況下，一種是在顏料還是濕潤的狀態擦拭，另一種則是等顏料完全乾掉後再擦拭。

這裡將介紹各式各樣的擦拭方法。

1. 平筆（濕潤的狀態）

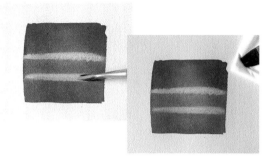

2. 科技海綿（乾掉的狀態）

 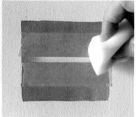

3. 衛生紙（濕潤的狀態）

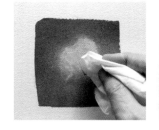 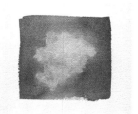

4. 科技海綿（濕潤的狀態）

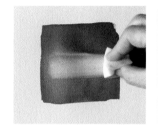 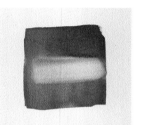

※ 科技海綿要用水沾濕後再使用。

5. 畫筆的後面這類堅硬的東西（濕潤的狀態）

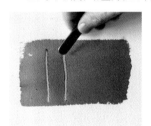

保鮮膜

用畫筆來描繪樹木，筆觸都會很整齊，對初學者來說是一件很困難的事情。這時候若是使用保鮮膜，就可以描繪出用畫筆描繪不出的複雜形體（筆觸）了。

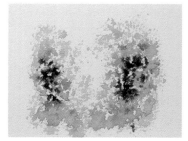

將構想圖描繪成一幅畫
拓印與草稿圖

描繪一幅畫之前,首先要先繪製出自己想要描繪的畫作其構想與構圖,並用鉛筆描繪出草稿圖(素描圖),來作為事前準備。這裡也會來介紹關於草稿圖的拓印部分。

我在繪製原創作品時,幾乎不會直接去描繪一張照片。為了畫成自己構想中的那幅畫,我會先素描幾張照片,然後再繪製出一張構圖。而且構圖與顏色我會分別參考不同的資料來進行描繪。我也會在描繪前,將顏色的構想描繪在別的紙張上來當作參考樣本,只不過有時候一旦正式開始描繪了,一開始的構想就會不斷產生變化。這是因為水彩每描繪一次,就會像一隻生物那樣不斷地有所變化。

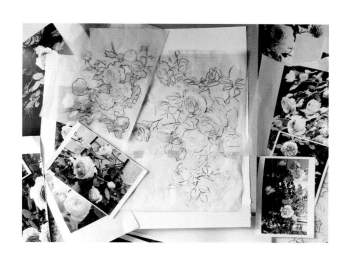

製作用來拓印草稿圖的手工鉛筆碳式複寫紙

① 盡量用顏色很深的鉛筆(2B ～ 6B)將描圖紙塗黑。

② 塗好後,就拿衛生紙進行磨擦並推開鉛筆粉末。

③ 製作成自己喜好的尺寸大小。B4 左右的尺寸使用起來應該會很方便。

④ 像碳式複寫紙那樣,墊在畫作的底下。

⑤ 用鉛筆或原子筆進行描線臨摹。

⑥ 拓印到紙張後的模樣。

⑦ 拓印完成。

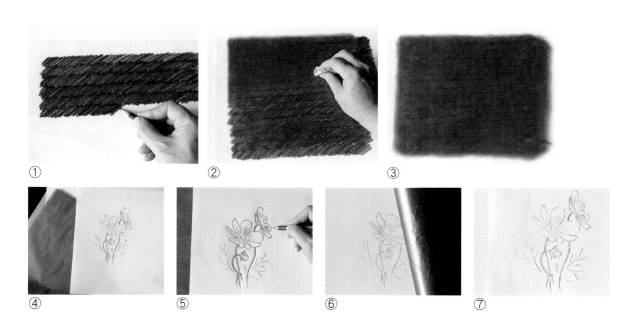

① ② ③
④ ⑤ ⑥ ⑦

水裱的步驟

要描繪水彩畫時，在塗上顏色之前一定要進行水裱，以免紙張起皺。
水裱是一種用水打濕紙張，然後張貼在板子（木製畫板等等）上面，
來防止紙張扭曲的方法。

使用工具。

1. 木製畫板
2. 排筆
3. 水裱膠帶
4. 水彩紙

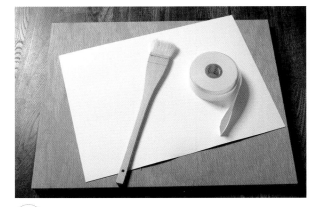

① 先在筆洗裡備好乾淨的水。

② 先裁切好水裱用的膠帶。膠帶請裁切成比紙張還要稍微長一點。先裁切好 4 條長度等同於紙張四個邊的膠帶，以便迅速貼上膠帶。

③ 用排筆打濕木製畫板。

④ 要放下紙張時，先用水打濕畫板，以盡量避免空氣跑進去畫板和紙張之間。

⑤ 疊上打濕過的水彩紙。要讓紙張的正面與反面都蘊含著大量的水分，然後再放在畫板上面。接著等待約 3 至 5 分鐘，直到紙張延伸開來，然後再貼上水裱膠帶。

⑥ 用膠帶固定住四個邊。張貼膠帶時，如果膠帶沒黏好，請直接在黏失敗的膠帶上面，貼上另一條新的膠帶。因為紙張乾掉時，膠帶有時候會剝落下來。水裱結束之後，請先充分晾乾，再開始作畫。

⑦ 水裱完成。

PART 3
水彩畫　色彩課程
將花朵和靜物描繪得色彩鮮艷

掌握了水彩畫的基本要領後，接著我們
就進入如何具體描繪出來的課程吧！
首先我們先以在自己身邊附近的花朵和
靜物為創作題材，並用各式各樣的顏色
來描繪看看吧！

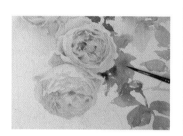

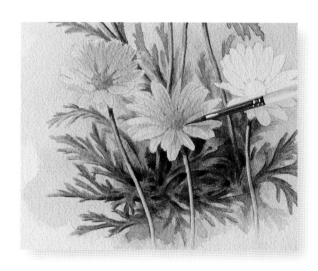

描繪花朵　大波斯菊

〔主題〕用濕中濕技法描繪花朵

這裡會來運用 P26 中說明過的技法。大波斯菊是一個連初學者描繪起來都很容易的創作題材。用濕中濕技法打濕紙張後，在紙張上面塗上鮮艷的顏色，來表現出華麗感。

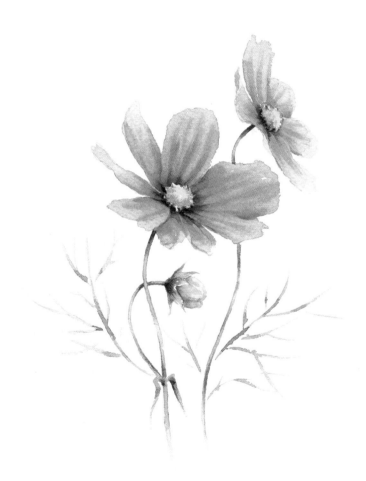

●使用的顏料

① 湖紅　② 微綠黃　③ 橄欖綠

④ 影綠　⑤ 檸檬黃　⑥ 焦土

●使用的畫筆　圓筆（小）

●使用的紙張　ARCHES（細目）

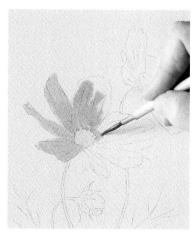

1 先用水塗過花朵的部分，再將溶解稀釋過的湖紅塗上去。

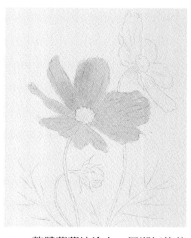

2 整體薄薄地塗上一層湖紅後的模樣。

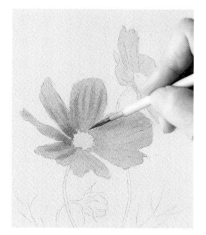

3 稍微去掉一些畫筆的水分，然後微微加深一點湖紅的色調來塗上影子。

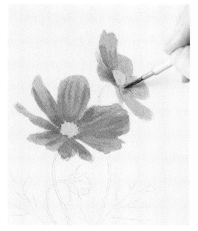

4 後面的花朵也同樣如此地來上色。

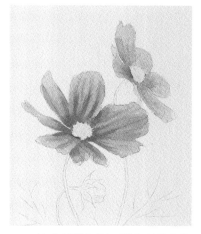

5 塗上稍微加深一點色調後的湖紅。

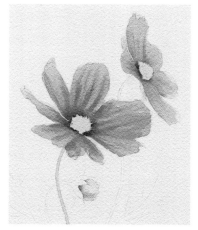

6 在湖紅裡加入少許的焦土，來加深花蕊部分的色調。

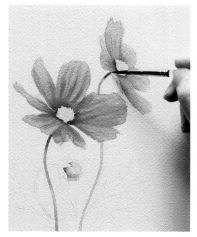

7 在花莖的部分薄薄地塗上一層微綠黃，並在影子裡稍微加入一些橄欖綠。

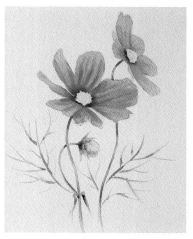

8 葉子的部分用混合了影綠和微綠黃的調色盤下排顏色來塗上顏色。

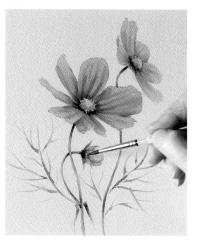

9 用焦土來讓畫面帶有強弱對比。最後用檸檬黃來上色花蕊的部分。

描 繪 靜 物　　西洋梨

Point !

西洋梨要用蘊含了大量水分的顏色，很有節奏感地加上顏色來進行模糊處理，直到塗上去的顏色乾掉為止。一開始要蘊含大量水分，最後則要用去除了水分的深色塗上影子。

〔主題〕 **用濕中濕技法來描繪水果**

這次我們來試著描繪靜物吧！
西洋梨的影子要用溫暖黃色感的酮金來描繪並表現出來。

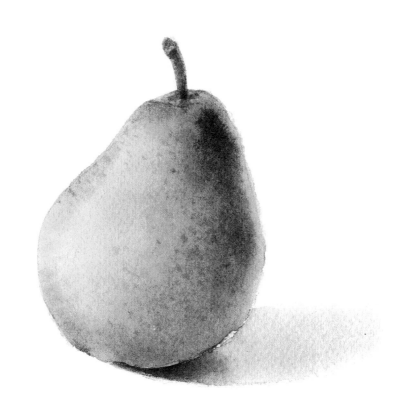

● 使用的顏料

① 檸檬黃　② 酮金　③ 孔雀藍

④ 焦土　⑤ 影綠

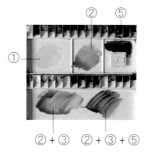

②+③　②+③+⑤

● 使用的畫筆

 圓筆（小）

 彩繪毛筆

● 其他的用具

 吹風機

● 使用的紙張
ARCHES（細目）

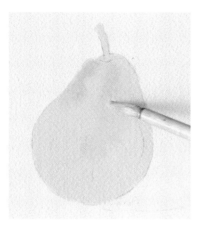

1 先用水塗過梨子的部分,再薄薄地塗上一層檸檬黃。

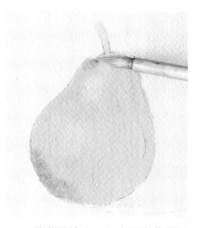

2 薄薄地塗上一層在孔雀藍裡混入了酮金的(調色盤下排②+③)顏色。

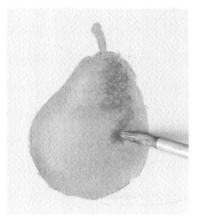

3 溶解稀釋酮金,然後緩緩地將立體感呈現出來。

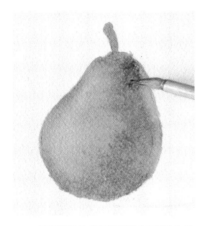

4 再度將孔雀藍裡混入了酮金的(②+③)顏色塗上去。

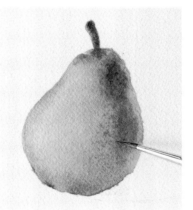

5 在步驟 4 的綠色裡稍微加入一些焦土來營造出影子。

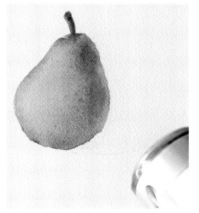

6 用吹風機吹乾。

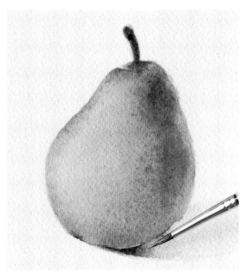

7 用焦土裡稍微加入了一些孔雀藍的顏色來描繪影子。

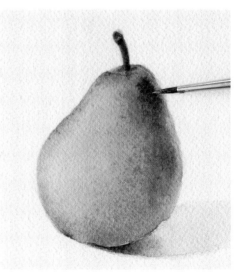

8 用稍微加入了一些酮金、孔雀藍、影綠的(調色盤下排②+③+⑤)顏色讓畫面帶有強弱對比。

描繪花朵　牽牛花

〔主題〕**運用藍色系的顏色來描繪花瓣，表現出牽牛花的清新感。**

這裡我們就來學習能襯托出牽牛花顏色鮮艷感的顏色效果吧！
並且教導關於運筆所形成的花瓣表現。

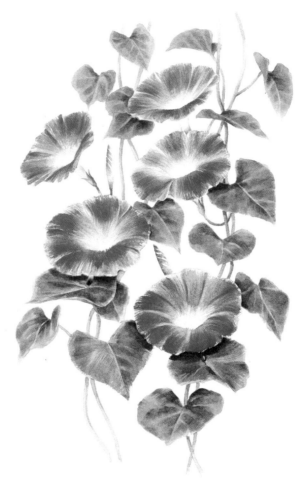

●使用的顏料

① 蔚藍　② 深群青　③ 永久紫羅蘭

④ 酮金　⑤ 焦土　⑥ 孔雀藍

調色盤 A

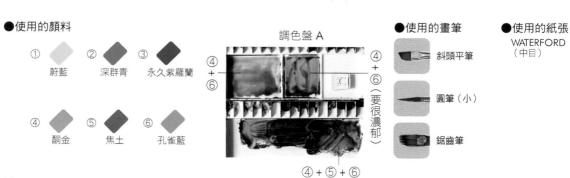

④ + ⑥

④ + ⑥ （要很濃郁）

④ + ⑤ + ⑥

●使用的畫筆

斜頭平筆

圓筆（小）

鋸齒筆

●使用的紙張
WATERFORD
（中目）

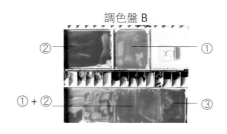

調色盤 B

① 、② 、③ 要溶
解得很稀薄。
① + ② 要溶解得
很濃郁。

1　準備草稿圖。

2　在牽牛花的花朵部分塗上水。

3　使用鋸齒筆薄薄地塗上一層蔚
藍。

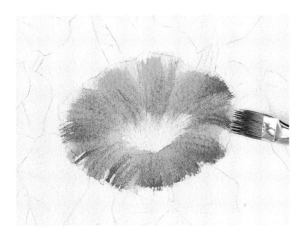

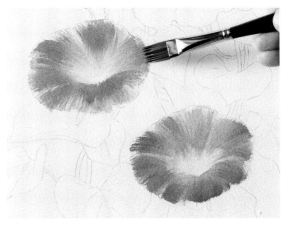

4　逐步加深蔚藍的色調來塗上顏色。

5　用蔚藍裡混入了深群青的（調色盤 B 下排① + ②）
顏色，來稍微加深色調。

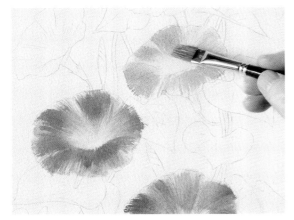

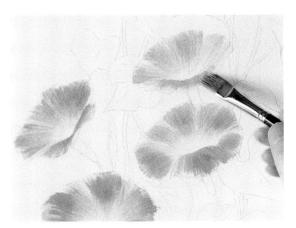

6　用鋸齒筆將筆觸突顯出來。

7　後面的花朵要描繪得很淡，以便呈現出遠近感。

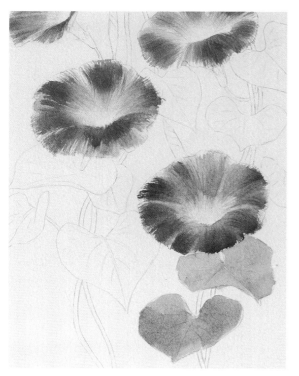

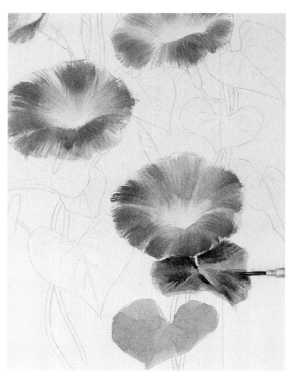

8 在酮金裡混入了孔雀藍的（調色盤 A 左上④＋⑥）顏色，將葉子的部分薄薄地塗上一層顏色。

9 把步驟 8 的顏色加深色調後的（調色盤 A 右上④＋⑥要很濃郁）顏色，將葉子的邊緣描繪出來。

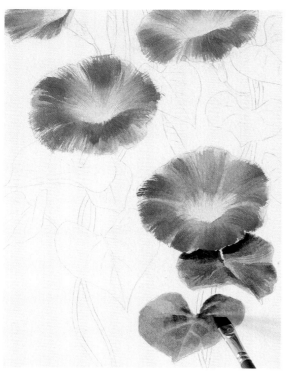

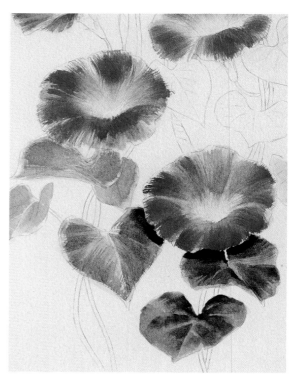

10 用平筆逐步加深葉子整體的色調。

11 花朵映在葉子上的影子則用加了焦土的（調色盤 A 下排④＋⑤＋⑥）顏色來加深色調。

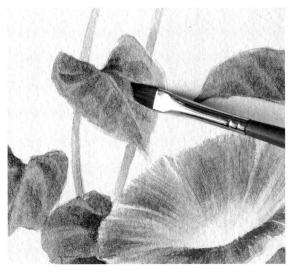

12 用平筆描繪出塊面，以便呈現出葉脈的邊緣。

13 在深群青裡混入了永久紫羅蘭的（調色盤 B 右邊③）顏色，將花蕾薄薄地塗上一層顏色。

14 將混合了孔雀藍和酮金的（調色盤 A 右上④＋⑥要很濃郁）顏色溶解稀釋，並用這個顏色進行描繪。

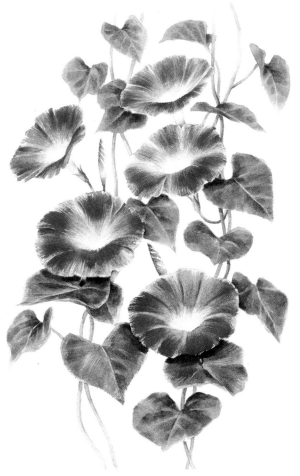

15 最後在後面的兩朵牽牛花上薄薄地塗上一層永久紫羅蘭，以便呈現出色彩變化，作畫就完成了。

Point !

描繪花朵時，要改變花朵的方向來呈
現出動態感，以免形體顯得很單調。
此外，若是描繪出花蕾，畫面還會出
現變化。背景要使用與花朵顏色相同
色系的顏色，並呈現出統一感。

描 繪 花 朵　瑪格麗特

〔主題〕 **運用黃色系的顏色來描繪具有立體感的花朵**

這裡我們就以黃色的瑪格麗特為創作題材，來學習配色與顏色效果吧！
為了表現花朵，將花瓣的立體感呈現出來也是一項很重要的要素。

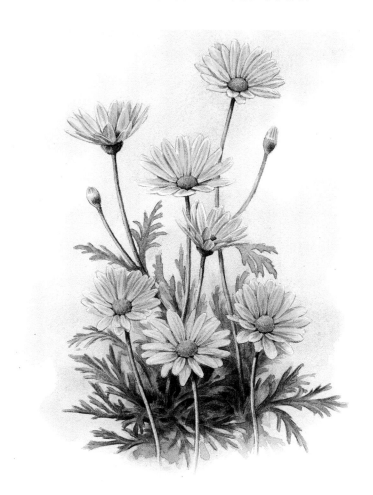

●使用的顏料

① ② ③ ④

檸檬黃　　明亮橙　　酮金　　孔雀藍

⑤ ⑥ ⑦

輝黃一號　亮綠松石　焦土

調色盤 A

⑤＋⑥（要很稀薄）

●使用的畫筆

 圓筆（小）

 圓筆（大）

●其他的用具

 留白膠

●使用的紙張
ARCHES（細目）

1 準備草稿圖。

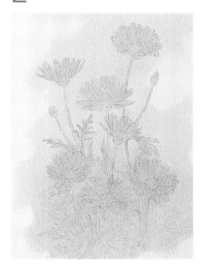

2 將花朵和花莖進行遮蓋處理。

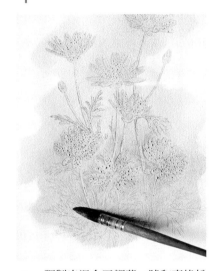

3 調製出混合了輝黃一號和亮綠松石的調色盤 A 顏色，並塗在背後。

4 混合酮金和孔雀藍的（調色盤 B 左上③＋④）顏色，將下面的部分薄薄地塗上一層顏色。

調色盤 B

③＋④
（要很稀薄）

③＋④
（要再更稀薄）

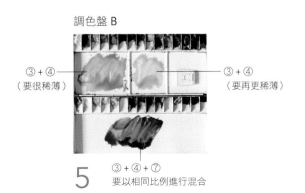

5 ③＋④＋⑦
要以相同比例進行混合

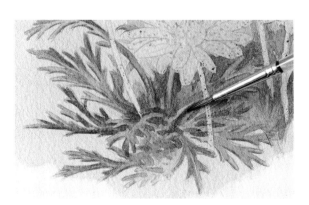

6 在調色盤 B 上排的顏色裡稍微加入一點焦土來描繪影子。

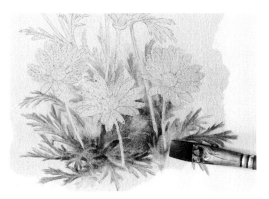

7 拿沾了水的畫筆，將影子描繪得太過強烈的地方去除掉。

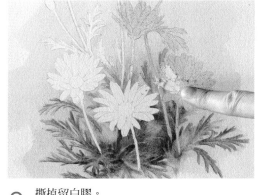

8 撕掉留白膠。

9 在酮金裡稍微加入一些孔雀藍的（調色盤 B 右上③＋④要很稀薄）顏色，將花莖的部分描繪出來。

10 使用同一個顏色將花莖塗得再更深色一點。

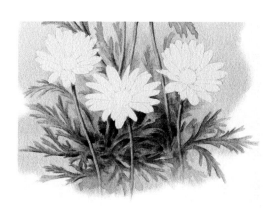

11 因為下方的花蕊很短，所以拿線筆沾水將畫面塗過後，再拿衛生紙用力按壓去除掉顏色。

12 替變白的花莖加入顏色。

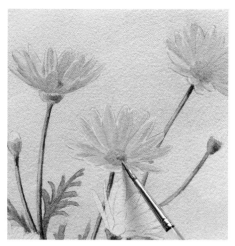

13　在薄薄地塗過一層檸檬黃的地方，稍微混入一些酮金來呈現出立體感。

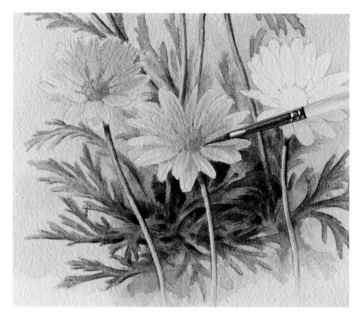

14　以明亮橙為中心加入顏色。

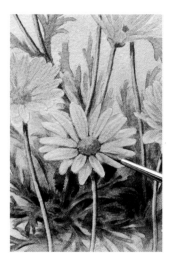

15　在明亮橙裡稍微加入一些焦土，呈現出強弱對比。

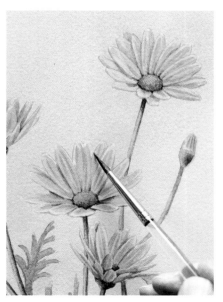

16　在那些因為有經過留白處理，使得顏色過白的部分加入顏色來進行調整。

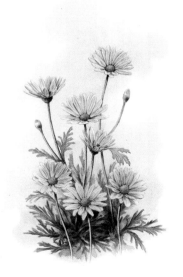

17　作畫完成。

描繪花朵　花環

〔主題〕**用濕中濕技法充分發揮三原色的灰色色調**

複雜的灰色色調可以描繪出很美麗的花環畫作。
濕中濕技法記得要減少水量。

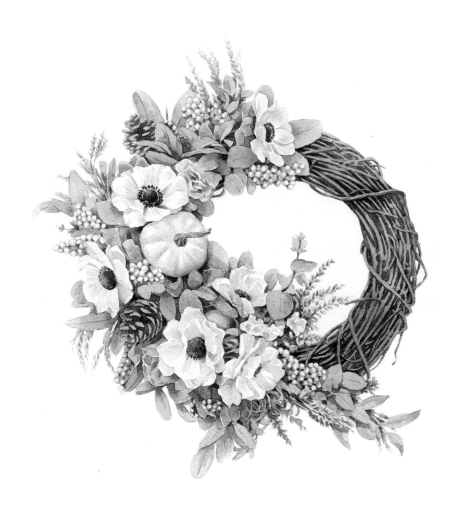

●使用的顏料

① ② ③
深群青　　　湖紅　　　檸檬黃

●使用的畫筆

 圓筆（小）

●使用的紙張
WATERFORD
（中目）

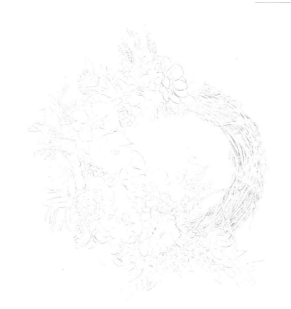

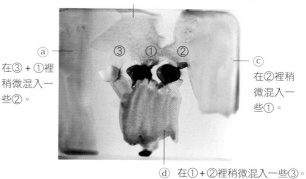

調色盤 A

ⓑ　在③裡稍微混入一些①。

ⓐ
在③＋①裡稍微混入一些②。

ⓒ
在②裡稍微混入一些①。

ⓓ　在①＋②裡稍微混入一些③。

2　調製灰色時，要先溶解稀釋深群青和湖紅，接著再慢慢地加入檸檬黃。

1　準備草稿圖。

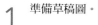

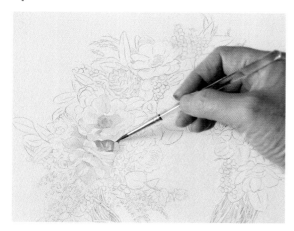

3　用溶解稀釋了深群青、湖紅、檸檬黃的調色盤 A 左邊的ⓐ顏色來上色。

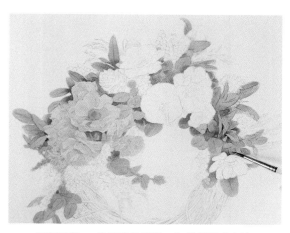

4　用調色盤 A 的ⓐⓑⓒ顏色，把整體塗上顏色。

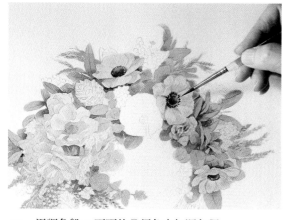

5　用調色盤 A 下面的ⓓ顏色來加深色調。

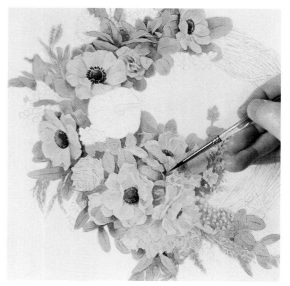

6　用調色盤 A 的ⓓ顏色把細部塗上顏色。

調色盤 B

ⓔ ———————————— ⓕ

ⓖ

7 調製深色的黑色時，要先把深群青和湖紅溶解得很濃郁，接著再慢慢地加入檸檬黃。

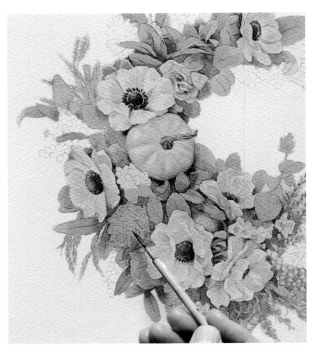

8 將混合了湖紅、檸檬黃、深群青的調色盤 **B** ⓕ顏色塗在松毬果上。

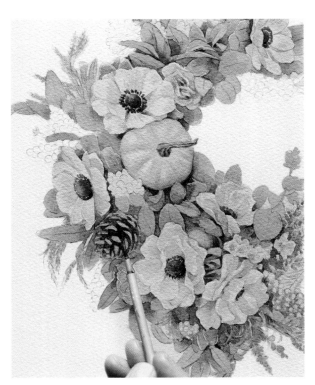

9 將調色盤 **B** 的ⓖ顏色塗在細部上。

10 將調色盤 **B** 的明亮ⓒ顏色塗上去。

11 用調色盤 **B** 的ⓖ顏色來塗上顏色。

調色盤 C

ⓘ

用檸檬黃和深群青調製
出深色的綠色，並混入
湖紅。

ⓗ　用檸檬黃和深群青調製出綠色，
　　並稍微混入一些湖紅。

12

13　在深群青和檸檬黃裡稍微混入一些
湖紅，並用這個調製出來的調色盤
C 的暗沉ⓗ顏色，來描繪葉子的部
分

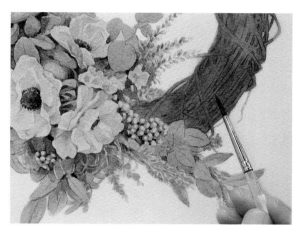

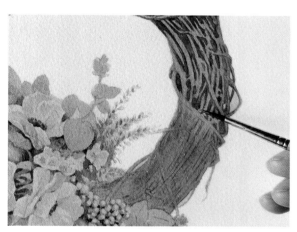

14　用調色盤 B 的ⓕ顏色，塗在整體框架上。

15　用調色盤 B 下面的深色ⓖ顏色來描繪出影子。

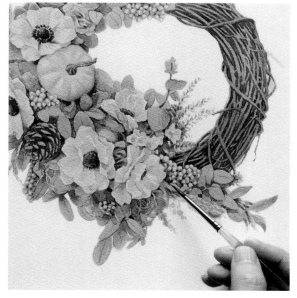

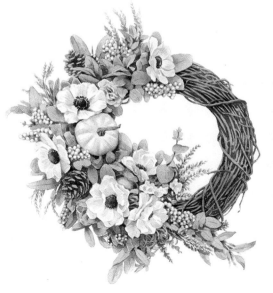

16　最後收攏整體細部。

17　作畫完成。

描 繪 靜 物　葡萄

〔主題〕 **用較為暗沉的三原色來描繪具有立體感的水果**

這次我們來挑戰水果吧！
用帶有紅色感的複雜紫色描繪每一粒葡萄果實。

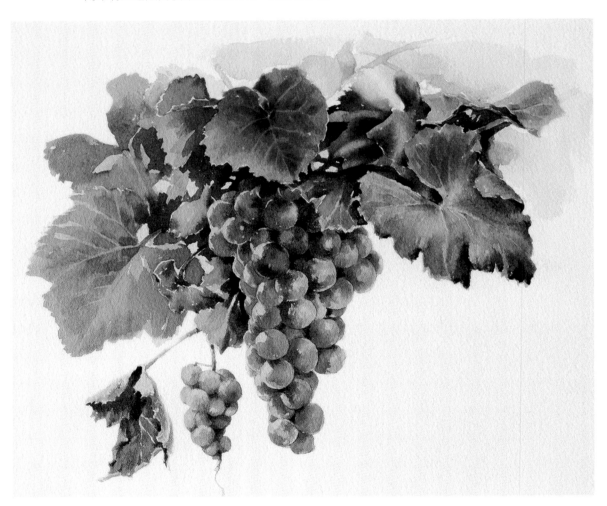

● 使用的顏料

① 深群青　② 湖紅　③ 酮金

④ 孔雀藍　⑤ 橄欖綠　⑥ 影綠

● 使用的畫筆

 圓筆（小）

 彩繪毛筆

 斜頭平筆

● 其他的用具

衛生紙

● 使用的紙張
WATERFORD
（中目）

調色盤 A ⓒ 混合③+②。

ⓐ 在②裡稍微混入一些①。

ⓑ 將①和②和③混合成深色顏色。

1 葡萄要用三原色描繪出來。首先使用大量的水薄薄地塗上一層，然後再一點一滴地去除水分來加深色調。

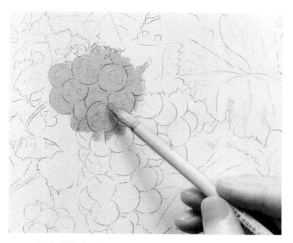

2 用在湖紅裡加了深群青稀釋過的調色盤 A ⓐ顏色來進行描繪。

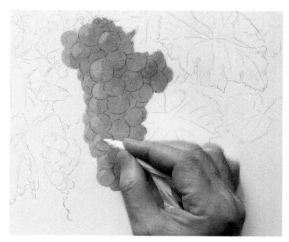

3 徐徐加深步驟 2 的色調替葡萄整體塗上顏色後，再用衛生紙稍微去除掉一點顏色。

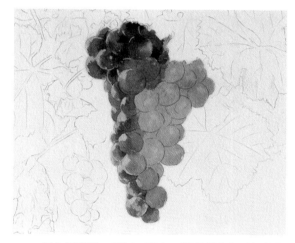

4 混合深群青、湖紅、酮金，將葡萄上色（調色盤 A 的ⓑ）。

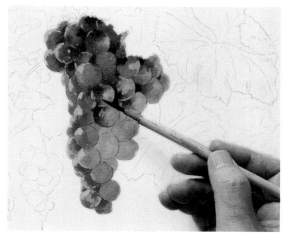

5 橫握畫筆並稍微在葡萄的塊面上進行過飛白處理後的模樣。葡萄的下方要用混入了酮金來呈現出黃色感的調色盤 A 的ⓒ顏色來進行上色。

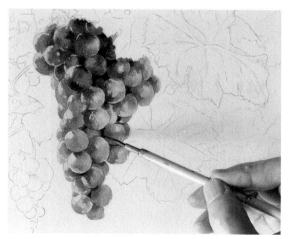

6 為了呈現出邊緣，用調色盤 A 的ⓑ顏色來加深葡萄的影子。

調色盤 B

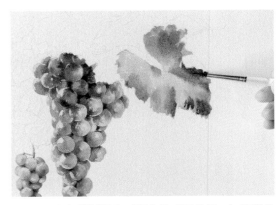

7

ⓒ ③+④+⑤ ⓓ ③+④+⑥

8 用孔雀藍裡混入了酮金的（調色盤 **B**）ⓐ顏色來描繪葉子。

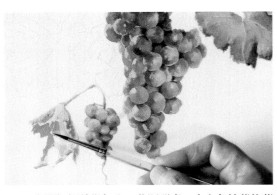

9 在湖紅裡稍微加入一些深群青，來上色枯黃的葉子底色。之後，用橄欖綠描繪出影子。

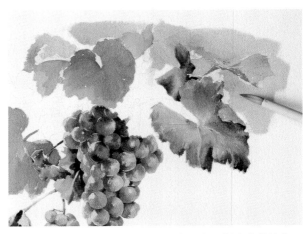

10 溶解稀釋調色盤 **B** 上面的ⓑ顏色調製出來的綠色，並在背景塗上這個顏色。

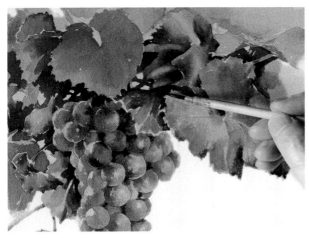

11 用混合了孔雀藍、酮金、橄欖綠的（調色盤 **B**）ⓒ顏色來描繪影子。

12 越往後面，就越要用調色盤 **B** 的ⓒ顏色來加深影子的顏色。

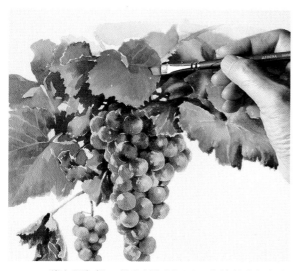

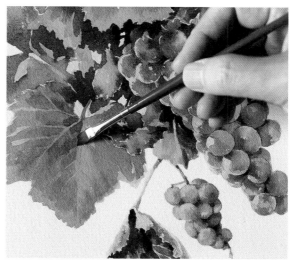

13 將在調色盤 **B** 的ⓐ顏色裡混入了影綠的ⓓ顏色溶解稀釋，然後運用平筆來呈現出筆觸。

14 用孔雀藍裡混入了酮金和橄欖綠的調色盤 **B** 的ⓒ顏色描繪出葉脈。

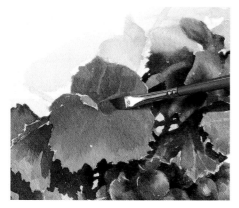

15 用調色盤 **B** 的ⓓ顏色逐步地加深色調。

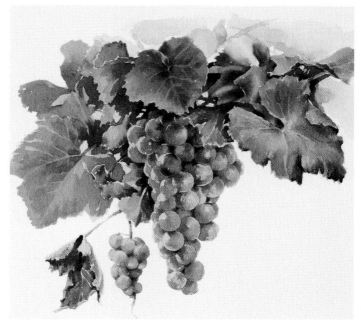

16 作畫完成。

描 繪 花 朵　　玫瑰

〔主題〕 **用美麗的影子仔細地來描繪每一朵白玫瑰**

這裡我們就來描繪在花朵的創作題材當中最受歡迎的玫瑰吧！
透過柔軟的筆觸和用色，可以表現出玫瑰花的華麗感。

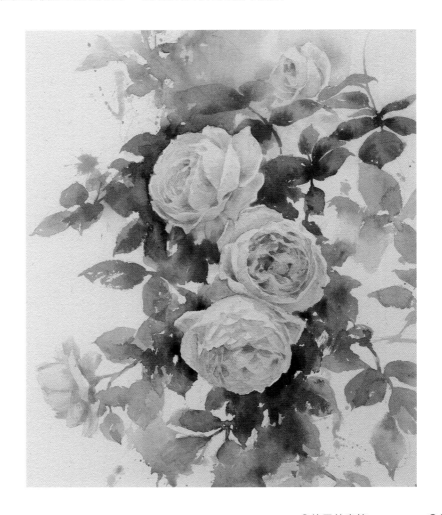

●使用的顏料

① 橄欖綠　② 孔雀藍　③ 蔚藍　④ 焦土　⑤ 檸檬黃

⑥ 歌劇紅　⑦ 明亮橙　⑧ 永久紫羅蘭　⑨ 薰衣草

●使用的畫筆

 彩繪毛筆

 圓筆（小）

●使用的紙張
ARCHES（細目）

調色盤 A

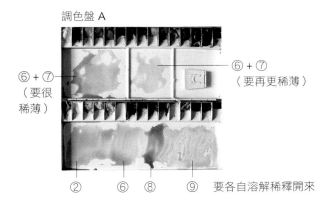

⑥＋⑦
（要很
稀薄）

⑥＋⑦
（要再更稀薄）

②　　⑥　　⑧　　　⑨　要各自溶解稀釋開來

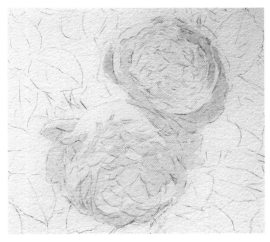

1 用調色盤 A 的孔雀藍、歌劇紅、永久紫羅蘭、薰衣草，薄薄地塗上一層顏色。

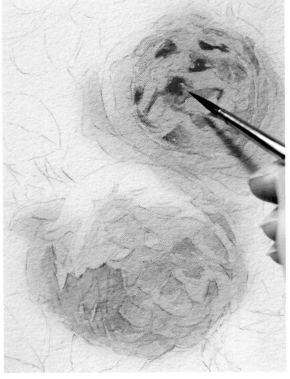

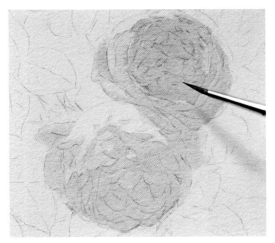

2 用混合了調色盤 A 的明亮橙和歌劇紅的顏色（⑥＋⑦要很稀薄），薄薄地塗上一層顏色。

3 加深調色盤 A（⑥＋⑦）的顏色來塗在中心上。

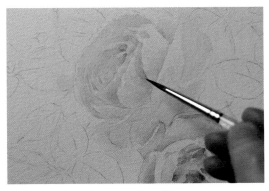

4 薄薄地塗上一層永久紫羅蘭。

5 在花朵的周圍薄薄地加入一層孔雀藍。

57

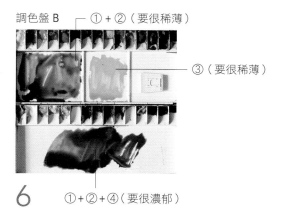

調色盤 B
① + ②（要很稀薄）
③（要很稀薄）
6
① + ② + ④（要很濃郁）

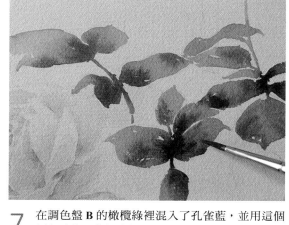

7 在調色盤 B 的橄欖綠裡混入了孔雀藍，並用這個
顏色（① + ②）將葉子描繪出來。

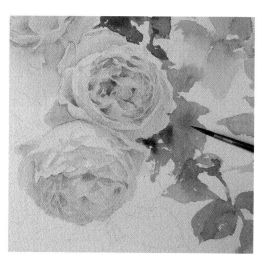

8 塗上蔚藍。

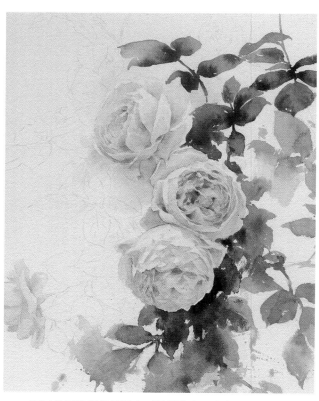

9 葉子的深色顏色是混合了橄欖綠和孔雀藍，再加上了焦土
的調色盤 B（① + ② + ④）的顏色。要透過畫筆的筆觸
呈現出強弱對比，以免花朵顯得太過單調。

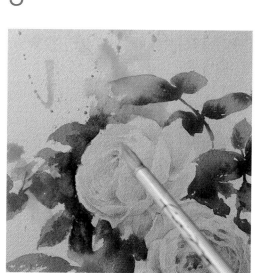

10 用彈色法*彈上蔚藍。

*彈色法
拿畫筆沾取有很多水分的顏料，用筆頭將顏料彈在
紙面上，就稱之為彈色法。因為有時顏色會到飛濺
到四周很廣的範圍，所以還不是很熟練的初學者朋
友，可以拿紙張蓋住四周，以免顏料飛濺過頭了。

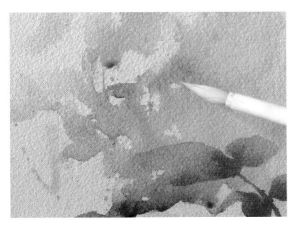

11 薄薄地塗上一層調色盤 B（①+②）的顏色後，就加入蔚藍。

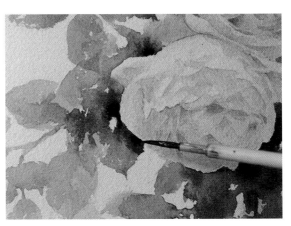

12 加上調色盤 B 的焦土，並用這個顏色（①+②+④）來呈現出強弱對比。

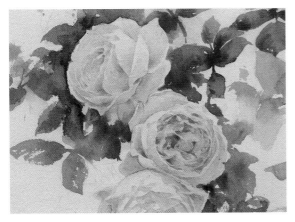

13 上面部分的葉子要加入比較強烈一點的橄欖綠。

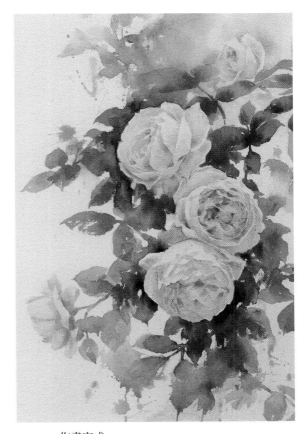

15 作畫完成。

14 後面的花朵要描繪得比較含蓄柔弱一點。

描 繪 花 朵　　玫瑰　優雅的形象

〔主題〕 用自己喜歡的形象顏色來呈現出原創性

我很常使用紫色。紫色常有人說是一種優雅的顏色，被視為是一種可以穩定人心的高貴顏色。紫色只要混合藍色和紅色就可以調製出來。而根據混合方法的不同，會形成紫紅色或是紫藍色。此外，若是加上焦土或灰色，彩度就會降低，並形成一種暗黑的紫色色調。若是在紫色裡加上白色，則會形成一種如粉彩色般的柔和顏色。一般市售的紫色當中，有加了白色的薰衣草及紫丁香，是我很常使用的顏色。如果要描繪一幅畫，我建議不要只是去描繪自己所觀看到的物品本身顏色，而是要用自己喜歡的形象顏色來呈現出原創性（屬於自己的風格）。

1 薄薄地加入一層蔚藍。

2 塗上混合了檸檬黃和歌劇紅的顏色。

3 加深歌劇紅的色調來呈現出強弱對比。

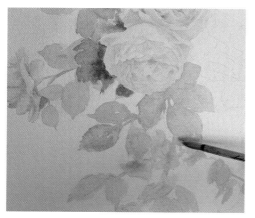

4 在永久紫羅蘭的上面加入蔚藍。

5 用彈色法（請參考 P58）彈上溶解稀釋後的永久紫羅蘭。

●使用的紙張
ARCHES（細目）

6　加深橄欖綠的色調呈現出強弱對比。

7　用彈色法彈上蔚藍。

8　用紫丁香在背景加入模糊效果。

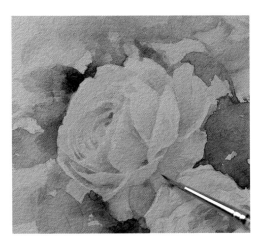

9　在花朵的影子加入溶解稀釋後的永久紫羅蘭。

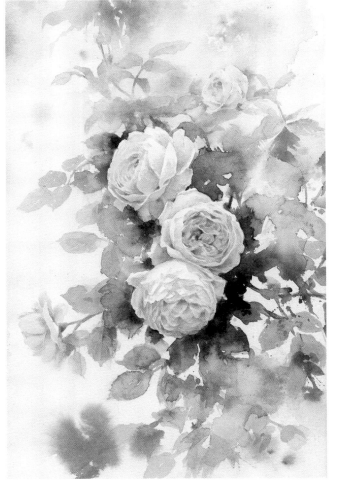

11　作畫完成。

10　用歌劇紅加深後面花朵其中心的色調。

描繪花朵　玫瑰與茶杯

〔主題〕渲染效果與模糊效果技法——運用優雅的顏色來進行描繪。

這裡我們就來挑戰組合花朵與靜物的延伸變化樣式吧！
這裡會運用渲染效果與模糊效果技法畫成一幅具有表現力的畫作。

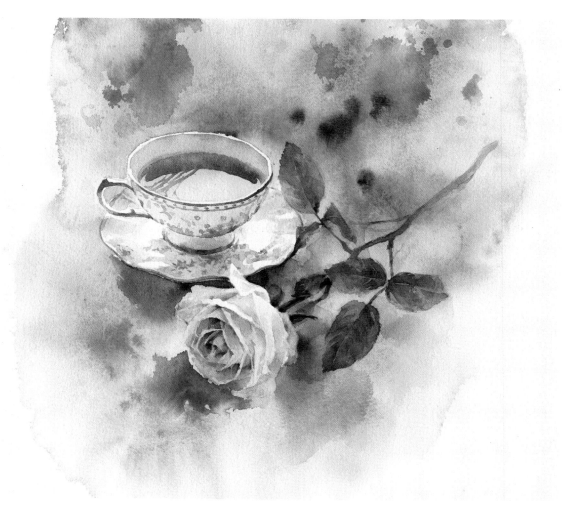

●使用的顏料

① 深群青　② 歌劇紅　③ 橄欖綠　④ 影綠　⑤ 微綠黃

⑥ 永久紫羅蘭　⑦ 火星紫　⑧ 薰衣草　⑨ 紫丁香　⑩ 湖紅

●使用的畫筆

 圓筆（小）

 線筆

●使用的紙張
ARCHES（細目）

調色盤 A

① ⑦
⑨
⑤ ⑦

調色盤 B

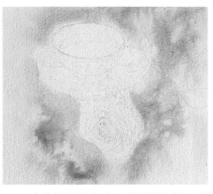

2 在背景上塗上水，並用調色盤 A 的深群青、火星紫、紫丁香來營造出滲透效果。

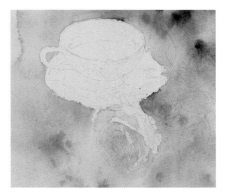

3 在花朵上加入歌劇紅的顏色。

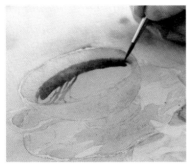

4 用火星紫描繪出杯子裡面的影子。影子上面的邊緣描繪時則要稍微進行一些模糊處理。

5 這是玫瑰與茶杯的整體樣貌。

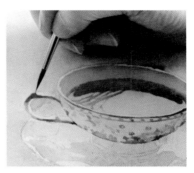

6 用微綠黃和火星紫（調色盤 B）描繪出茶杯把手。

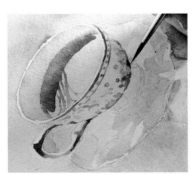

7 用步驟 6 的顏色描繪出茶杯的圖紋。

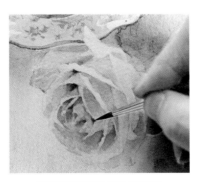

8 用湖紅描繪出花朵的影子。

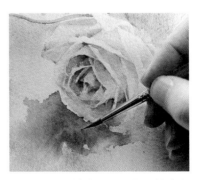

9 用火星紫塗上影子後，就塗上薰衣草。

10 用薰衣草加入渲染效果。

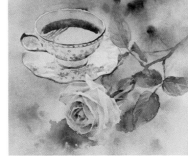

11 作畫完成。

描繪花朵　牡丹

Point！

描繪背景時，不要用水去打濕整體背景，而是要拿平筆去磨蹭各部分來塗上顏色。背後的顏色一直延伸到了上面，但這其實是作畫時有把畫面倒置了過來。

〔主題〕**用 4 種顏色來營造描繪強烈的色彩**

在花朵描繪課程的最後一課來挑戰牡丹吧！
這裡會運用平筆帶來的模糊效果來描繪出美麗的漸層效果。

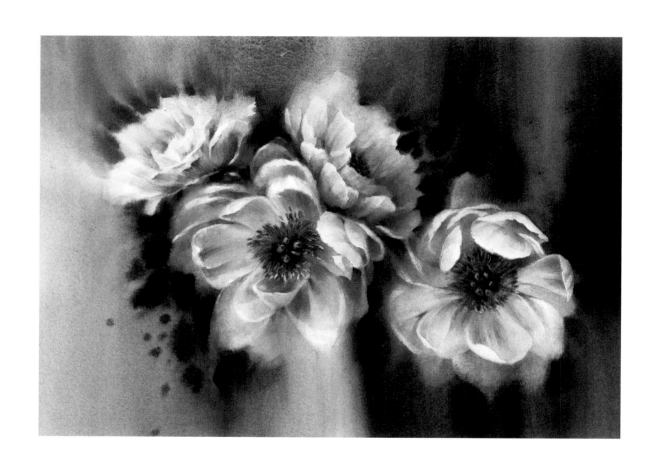

●使用的顏料

① 深群青　② 湖紅

③ 歌劇紅　④ 檸檬黃

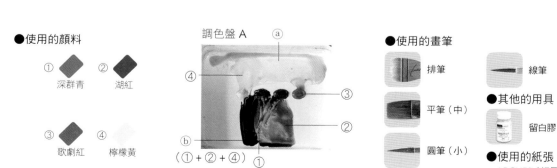

調色盤 A

ⓐ
④
③
②
ⓑ
①
（①＋②＋④）

●使用的畫筆

排筆

平筆（中）

圓筆（小）

線筆

●其他的用具

留白膠

●使用的紙張

ARCHES（細目）

1　準備草稿圖。

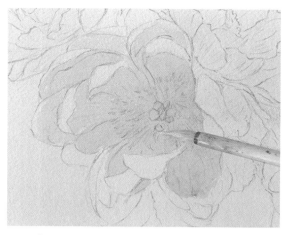

2　拿圓筆塗上在檸檬黃裡混入了歌劇紅的調色盤 A ⓐ的顏色。

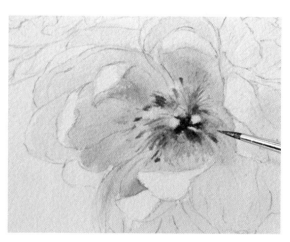

3　在調色盤 A 的ⓐ顏色裡慢慢混入湖紅來加深色調，然後描繪出花蕊。

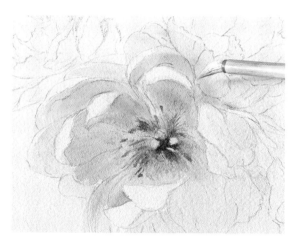

4　拿圓筆將花瓣薄薄地塗上一層顏色。

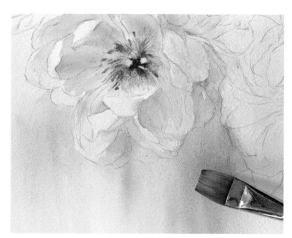

5　在花朵的背景上塗上水，並用平筆薄薄地塗上一層湖紅。

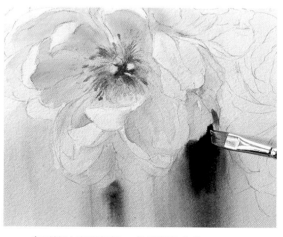

6　拿平筆沾取調色盤 A 的ⓑ顏色上色。

調色盤 B

ⓐ
ⓑ
ⓒ

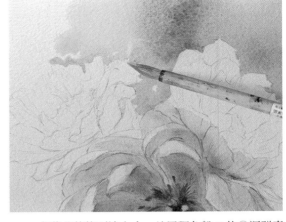

7 在花朵的後面塗上水，並用調色盤 B 的ⓐ深群青塗上顏色。

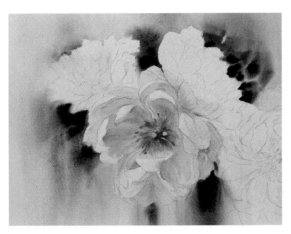

8 到目前為止的整體樣貌。

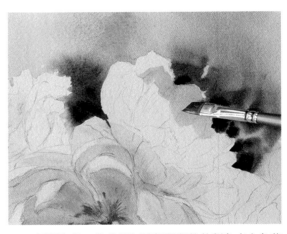

9 用調色盤 B 的ⓑ湖紅溶解稀釋後的顏色來上色花瓣。

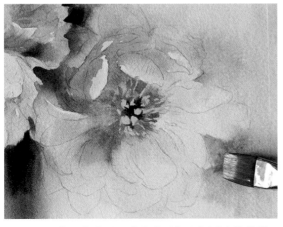

10 在花朵的背景上塗上水並加入深群青後的模樣。

11 再次拿排筆在背後塗上一次水，並拿平筆塗上用三原色調製出來的顏色（調色盤 B 的ⓒ顏色）。

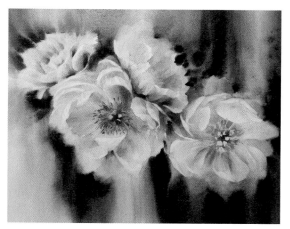

12 到目前為止的整體樣貌。

13 拿平筆用將湖紅溶解稀釋過的顏色，來上色色調過白的花瓣。

14 將雄蕊進行遮蓋處理。

15 進行完遮蓋處理後，將周圍塗暗。

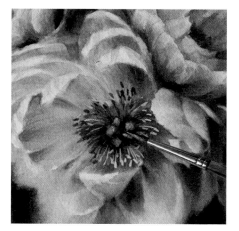

16 為了讓整體呈現出強弱對比，將歌劇紅溶解稀釋來塗上顏色。

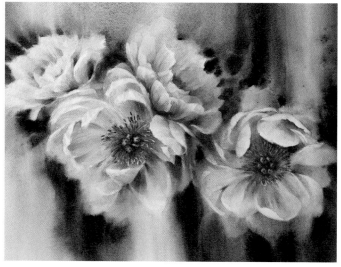

17 作畫完成。

雨過天晴的午後　這是在六月一個雨過天晴的午後，柔和的陽光正傾灑而下的形象。
為了表現出清澄的空氣，是用藍色系的顏色將畫面描繪得很清爽。
描繪花朵時，重點在於要將邊緣稍微留白，以便呈現出花瓣的輕薄感。

PART 4

水彩畫　色彩課程
用 3 種顏色描繪四季風景

這次試著以風景為創作題材來挑戰看
看。
試著以 3 種顏色（三原色）為主要顏色，
來描繪每個季節的美麗自然風景吧！

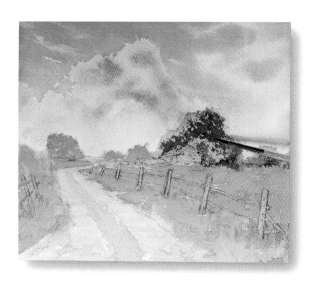

用三原色描繪
春夏秋冬

這裡我們就只用三原色來描繪同一個地點的
春夏秋冬四個季節吧！
藉由區別運用不同顏色，
就能夠表現出四季不斷輪替的景色。

春

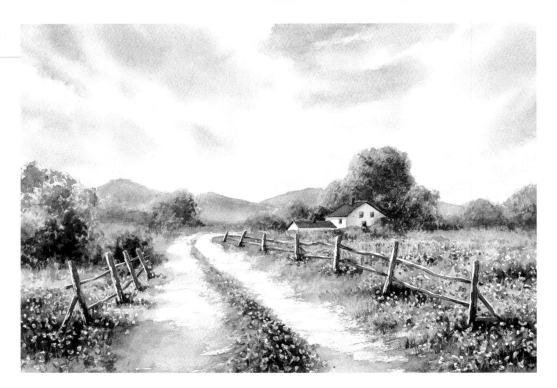

秋

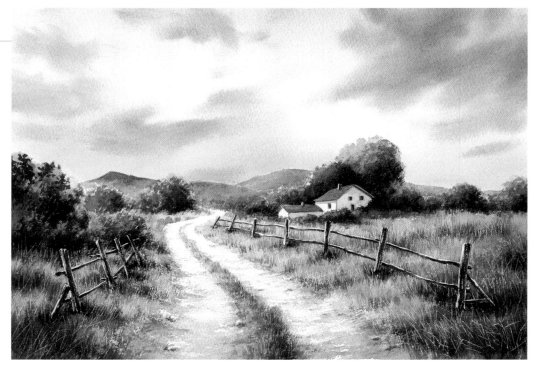

即使同樣是三原色，光是使用的顏色不同，風景的印象就會整個不一樣，因此才能
夠表現出四季來。在描繪四季時，要意識著背景的天空顏色與雲朵的形體，將雲朵
描繪成好像天空有風在吹動一樣。

夏

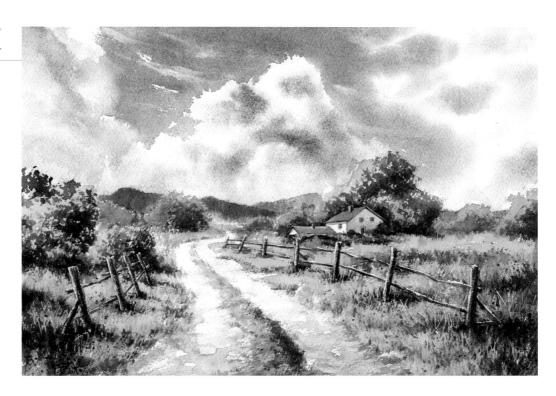

冬

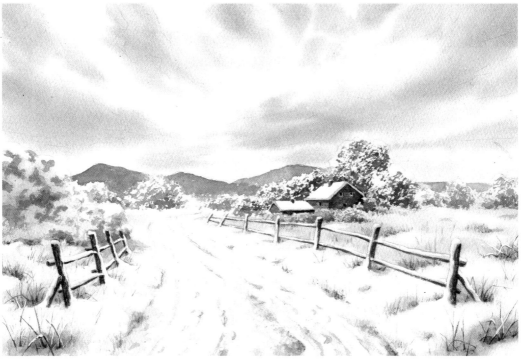

描繪風景 天空與雲朵 1

〔主題〕 用藍色系的顏色來表現天空

首先會從自然風景中不可或缺的天空與雲朵的描繪方法開始學習。
要用畫筆的筆觸來描繪雲朵是很困難的，因此一開始會運用衛生紙來進行描繪。

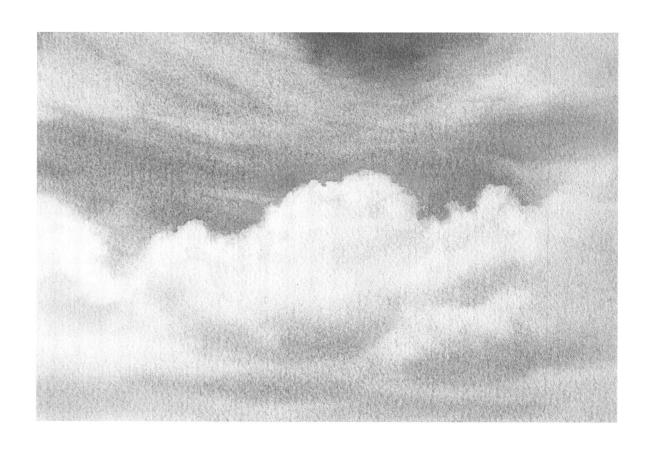

〔天空與雲朵 1・2〕

●使用的顏料

 ① 孔雀藍 ② 蔚藍

調色盤 A

① ②

ⓐ（①＋②）

●使用的畫筆

 排筆

 平筆

 圓筆（小）

●其他的用具

衛生紙

●使用的紙張

ARCHES（細目）

1　打濕紙張後，用在孔雀藍裡混入了蔚藍的（調色盤 A）ⓐ顏色來上色。

2　意識著雲朵的形體，然後像是在輕輕磨蹭畫面般，用柔軟的筆觸來進行描繪。

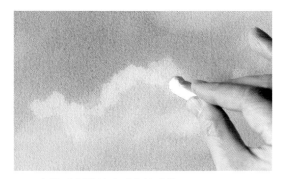

3　用衛生紙描繪出雲朵的邊緣。

4　將衛生紙置於雲朵的部分，然後用手指進行按壓來呈現出雲朵的柔軟感。

5　拿用水沾濕過的平筆去除掉顏色。

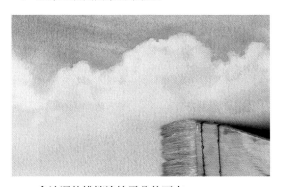

6　拿沾濕的排筆塗抹雲朵的下方。

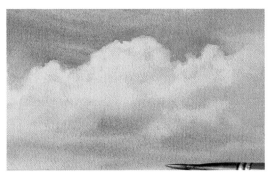

7　描繪出下方的雲朵影子。

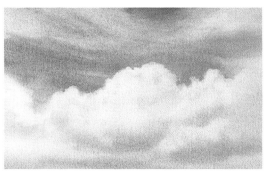

8　作畫完成。

天空與雲朵 2

〔主題〕 **呈現出天空中好像有風在吹動的空氣感**

白色的雲朵和藍色的天空,雖然這是一個很簡單的題材,
但還是要藉由畫筆的使用方法、顏色的運用方法,才能夠
呈現出具有自然動態感的表現。

Point !

要呈現出有風在吹動的感覺,就
要趁天空的顏色還沒乾掉時,用
稍微沾了一點水的斜頭平筆(筆
頭是做成斜的)以磨蹭的方式去
除掉天空的顏色,表現出雲朵彷
彿有在流動。

1 用排筆薄薄地塗上一層孔雀
藍。

2 用混合了孔雀藍和蔚藍的顏色
來呈現出筆觸。

3 用衛生紙去除掉顏色,並呈現
出雲朵的輪廓。

4 用沾濕的平筆去除掉顏色,並
描繪出在流動的雲朵。

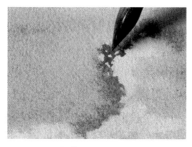

5 用孔雀藍描繪出雲朵的輪廓。

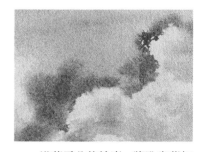

6 沿著雲朵的輪廓,將孔雀藍加
入進去。

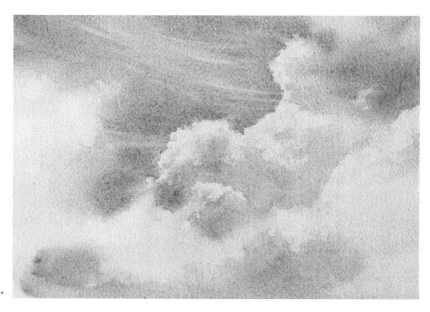

7

作畫完成。

美麗的雲朵

〔主題〕 **描繪出會變化成各式各樣顏色的發光雲朵**

這裡會用鮮艷三原色所形成的濕中濕漸層效果，
來表現雲朵的美麗之處。

描繪雲朵時，要描繪出雲朵的邊緣，以便呈現出立體感。要在紙張水分稍微乾掉時，就將邊緣描繪出來。或者先用吹風機烘乾，再描繪新的邊緣也可以。

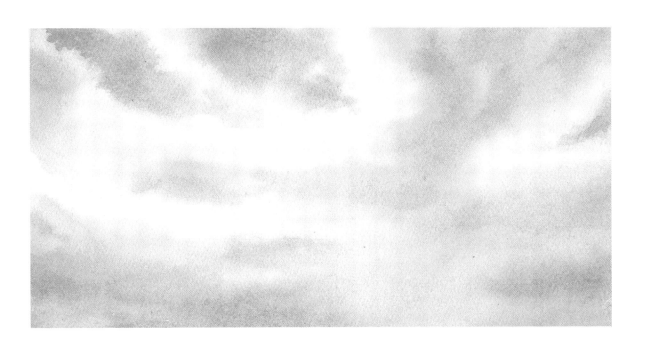

●使用的顏料

① 孔雀藍　② 歌劇紅

③ 檸檬黃

調色盤 A
ⓐ（②＋③）
③
ⓑ（①＋②）

調色盤 B
②
①

●使用的畫筆

排筆

平筆

圓筆（小）

彩繪毛筆

●其他的用具

吹風機

軟橡皮擦

●使用的紙張
WATERFORD
（中目）

1　拿排筆在整體畫面塗上水。

2　在檸檬黃裡稍微加上一些歌劇紅來調製出橙色
　（調色盤 A 的ⓐ），並塗上這個顏色。

3　用孔雀藍和歌劇紅調製出紫色（調色盤 A 的
　ⓑ），並塗上這個顏色。

4　下方的雲朵要描繪得很小。

5　在天空塗上孔雀藍。

6　拿吹風機吹乾。

7　拿橡皮擦擦去草稿圖的鉛筆線條。

8　拿排筆在整體畫面塗抹上水後，塗上溶解稀釋
　後的歌劇紅，作畫就完成了。

天空與雲朵（灰色色調）

〔主題〕 雲朵的影子要用灰色並運用強而有力的
筆觸來描繪

大自然色彩最為濃郁的夏天風景所不可或缺的積雨雲。
要用鮮明且強而有力的筆觸來表現雲朵並呈現出立體感。

描繪雲朵時要從影子開始描繪。
描繪時不要在整體畫面上塗抹上
水，要一點一滴地塗抹上水。此
外，也會將溶解稀釋後的灰色塗
在乾掉的紙張上用水來進行模糊
處理。此外，也會將溶解稀釋後
的灰色塗在乾掉的紙張上用水來
進行模糊處理。

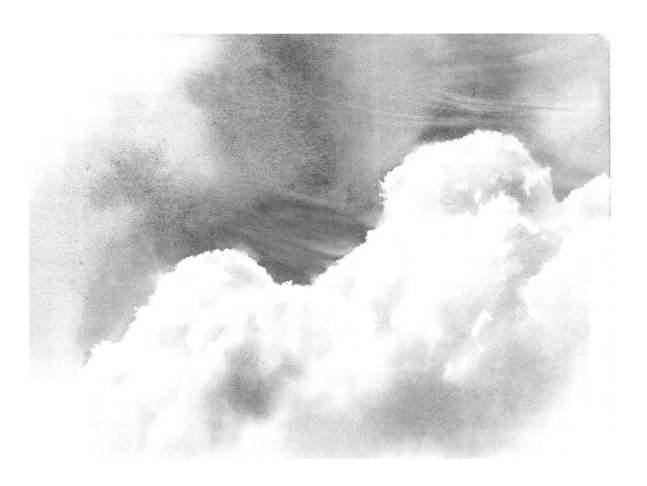

●使用的顏料

① 深群青　② 深鎘紅

③ 酮金

調色盤 A　　ⓐ（①＋②＋③要很稀薄）

ⓑ（①＋②＋③要很濃郁）

●使用的畫筆

排筆

圓筆（小）

●使用的紙張
WATERFORD
（中目）

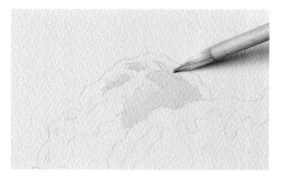

1 混合深群青、深鎘紅、酮金來調製出調色盤 A
的ⓐ灰色，並薄薄地塗上一層這個灰色。

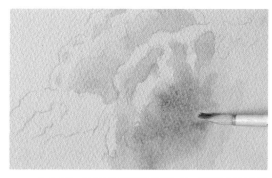

2 在步驟 1 的顏色裡混入深群青，調製出調色盤
A 的ⓑ紫色，並塗上這個紫色。

3 加深步驟 2 的色調來呈現出雲朵的邊緣。

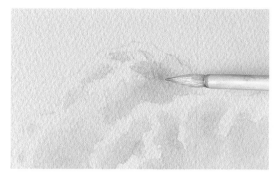

4 重點式地稍微加入一些深群青。

5 在天空的部分塗抹上水。

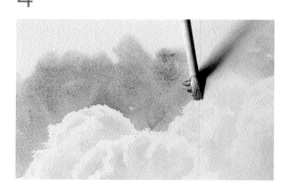

6 沿著雲朵的輪廓塗上深群青。

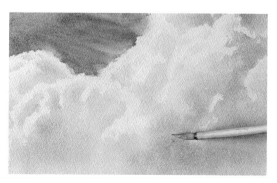

7 將深群青塗在雲朵的下方。

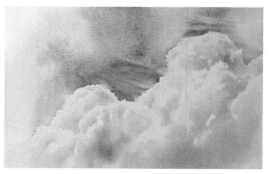

8 作畫完成。

改變配色來表現

天空與雲朵

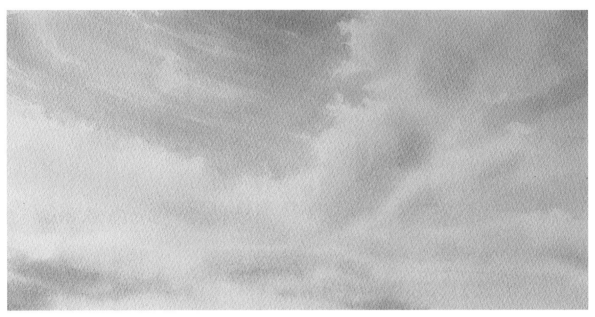

美麗的雲朵 2 在輝黃一號裡加上歌劇紅來調製出淺色的米色，並塗在了雲朵上。
影子則是使用了黃色系的明亮灰色。

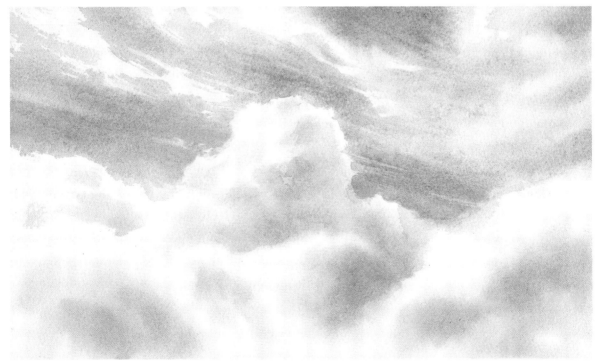

天空與雲朵（灰色色調）2 雲朵的影子是用孔雀藍、歌劇紅、檸檬黃這組三原色所調製出來的灰色，
並藉此描繪出夏天的雲朵。天空則是使用了孔雀藍。

用三原色描繪的風景　春

要用三原色來描繪明亮的雲朵，並用黃色系的顏色描繪整體呈現出統一感，以便呈現春天的溫暖感。此外，只要在前方營造出影子，並塗上黃色系的藍色（孔雀藍），就可以形成一種更加溫暖的表現。

〔主題〕 **用花朵與顏色來表現春天的明媚感和溫暖感**

描繪春天的風景時，我們試著加入那種會因為野花及光線的變化，
而使得顏色會很多變的天空與雲朵吧！

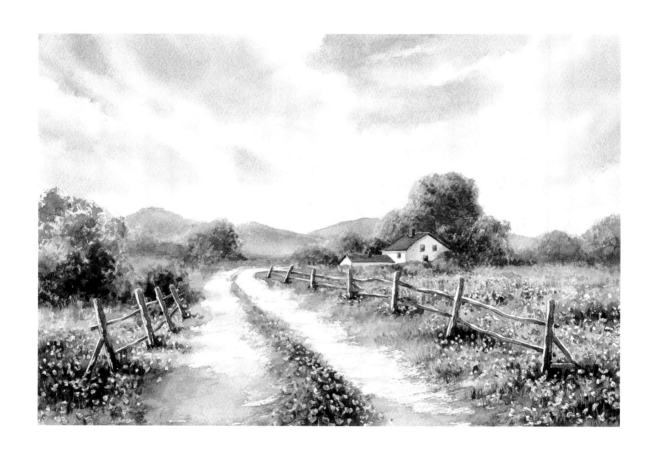

● 使用的顏料

① 孔雀藍　② 歌劇紅

③ 檸檬黃

● 使用的畫筆

平筆　　彩繪毛筆

圓筆（小）　線筆（中）

線筆（小）

● 其他的用具

留白膠

● 使用的紙張

WATERFORD
（中目）

1 想像素描圖

②＋③
水加多一點
溶解到很稀薄

調色盤 A

2 在整體畫面上塗抹上水後，用在檸檬黃裡稍微加上一些歌劇紅（調色盤 A）的顏色來進行描繪。

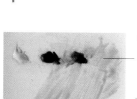

①＋②
水加多一點
溶解到很稀薄

調色盤 B

①＋②
水加多一點
溶解到很濃郁

調色盤 C

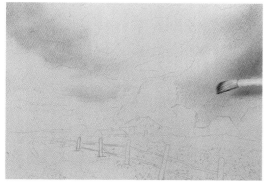

3 用孔雀藍和歌劇紅調製出紫色（調色盤 B）進行描繪。

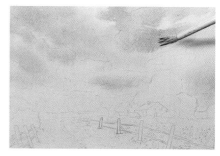

4 用減少水分後的孔雀藍（調色盤 C 的顏色）來描繪天空。

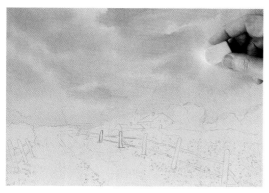

5 顏色乾掉後，擦拭掉鉛筆的線條。

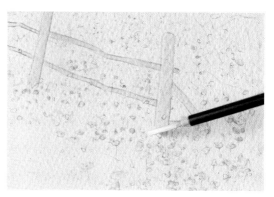

6 用留白膠塗抹柵欄和花朵。

調色盤 D

① + ③
水加多一點
溶解到很稀薄

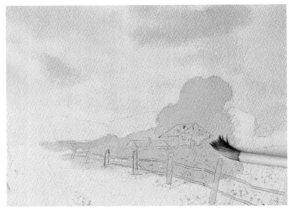

7 塗上在檸檬黃裡混入了孔雀藍的綠色。

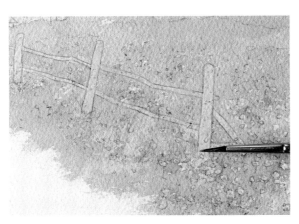

8 將歌劇紅塗在經過了遮蓋處理的花朵四周。

調色盤 E

① + ② + ③
混合孔雀藍和歌劇紅,然後
一點一滴地加上檸檬黃。

9 混合三原色調製出綠色(調色盤 E 的
顏色①+②+③),並以飛白法上色
樹木。

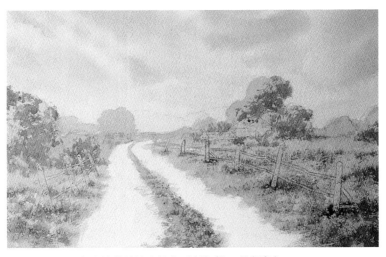

10 以飛白法將整體塗上綠色(調色盤 E 的顏色)。

調色盤 F

① + ② + ③

混合孔雀藍和檸檬黃調製
出綠色，然後一點一滴地
加上歌劇紅。

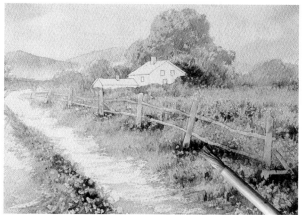

11 逐步地加深綠色的色調調製出調色盤 F 的顏色
（①＋②＋③），並將這個顏色塗在影子上。

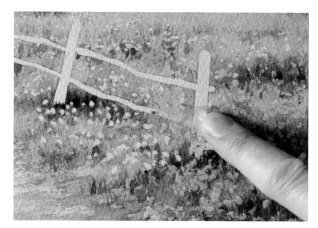

12 撕掉留白膠。

調色盤 G

ⓐ
（②＋③＋①）

ⓑ
（①＋②）

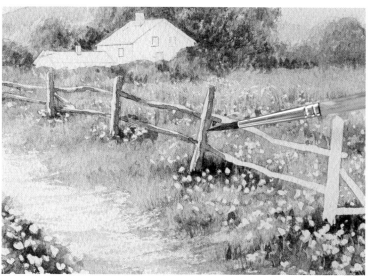

13 在用檸檬黃和歌劇紅調製出來的橙色裡，稍微加入些許孔雀藍調
製出褐色（調色盤 G 的ⓐ），並將這個很明亮、有春天氣息（調
色盤 G）的ⓑ顏色塗在花朵上，最後調整整體畫面進行收尾修飾。

+ 課程 3

用三原色描繪的風景　夏

〔主題〕**用積雨雲和青翠的樹木表現夏天的炎熱感與清爽感**

夏天的風景要使用鮮明且鮮艷的顏色。
位於積雨雲周圍的雲朵要行雲流水地運用平筆，表現出清爽的形體。
飛白表現（乾刷）就請各位一面參考 P116，一面試著描繪看看吧！

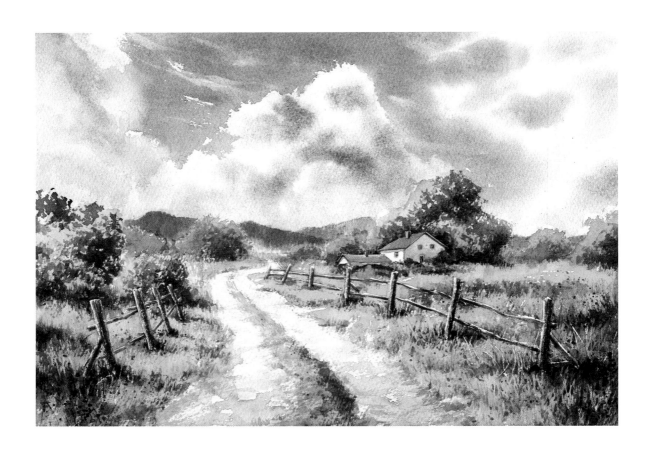

●使用的顏料

① 孔雀藍　② 歌劇紅

③ 檸檬黃

●使用的畫筆

排筆　　　　線筆（中）

平筆　　　　線筆（小）

圓筆（小）　彩繪毛筆

●其他的用具

留白膠

●使用的紙張
WATERFORD
（中目）

1 想像素描圖

2 拿平筆塗抹上水。

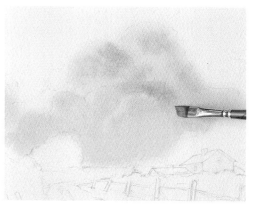

3 用在孔雀藍裡稍微加上一些歌劇紅與檸檬黃（調色盤 A）的顏色塗上雲朵的影子。

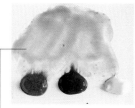

調色盤 A

①＋②＋③

在孔雀藍中混入歌劇紅，然後一點一滴地將檸檬黃加入進去。

4 在天空上塗上孔雀藍。

5 用水稍微沾濕平筆去除掉顏色。

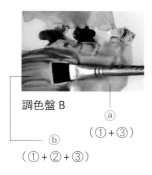

調色盤 B

ⓐ
（①＋③）

ⓑ
（①＋②＋③）

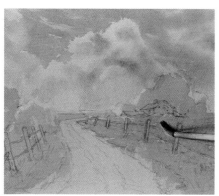

6 在孔雀藍裡加入檸檬黃來調製出綠色（調色盤 B 的ⓐ顏色），並薄薄地塗上一層這個綠色。

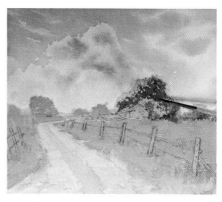

7 加入一些歌劇紅來加深色調，並用（調色盤 B）ⓑ的顏色，以飛白法來上色樹木。

8 拿圓筆沾取調色盤 B 的ⓑ顏色，以飛白法來塗上顏色。

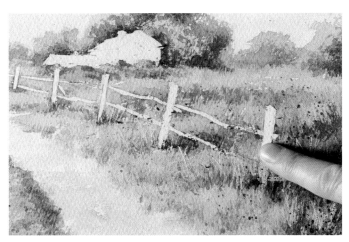

9 撕掉留白膠。

調色盤 C

① + ② + ③

在孔雀藍裡薄薄地混入一
些歌劇紅調製出紫色，並
一點一滴地將檸檬黃加
入。

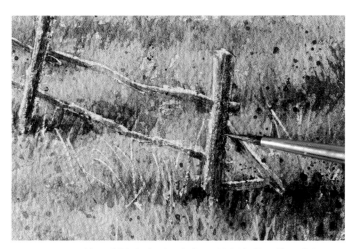

10 用三原色調製出灰色（調色盤 C 的顏色① + ② + ③），並
拿筆以飛白法描繪出柵欄。

11 在房屋的影子裡稍微加入一些孔雀藍。

12 溶解稀釋用三原色調製出來的調色盤 **D** 的ⓐ灰色，並用這個灰色來上色山峰。

ⓐ（①＋②＋③）
薄薄地混合孔雀藍和歌劇紅調製出紫色，並加上少許檸檬黃。

調色盤 D

ⓑ（③＋②＋①）
用檸檬黃和歌劇紅調製出橙色，並稍微加上一些孔雀藍。

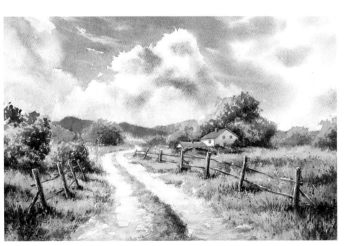

13 用調色盤 **D** 的ⓑ褐色，拿畫筆以飛白法將道路塗上顏色。最後調整整體畫面進行收尾修飾。

用三原色描繪的風景　秋

〔主題〕 描繪帶有顏色的天空和金黃色的大地

我們就試著從春夏的風景去改變用色，來描繪樹木開始變色的秋天季節吧！
這裡會透過天空由橙色到藍色的漸層效果，以及配合季節的顏色來進行表現。

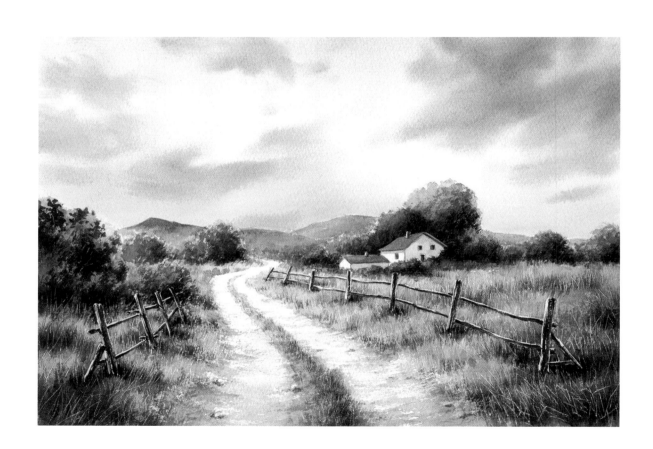

● 使用的顏料

① 孔雀藍　② 歌劇紅

③ 檸檬黃

● 使用的畫筆

 排筆

 平筆

圓筆（小）

 線筆（中）

線筆（小）

 彩繪毛筆

● 其他的用具

 留白膠

● 使用的紙張
WATERFORD
（中目）

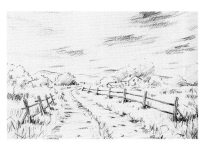

調色盤 A

① + ② + ③

1 想像素描圖。

2 薄薄地塗上一層檸檬黃。

3 以平筆的筆尖沾取歌劇紅上色。

4 用三原色（調色盤 **A** 的顏色）調製出灰色，並薄薄地將天空的上面塗上一層灰色。

5 用在檸檬黃裡加入了歌劇紅的顏色上色。

6 用孔雀藍和歌劇紅調製出紫色，接著加入檸檬黃來調製出調色盤 **B** 的灰色，並用此灰色進行上色。

調色盤 B

① + ② + ③
減少水分。

7 塗上水分很少的調色盤 **B** 的灰色。

8 將柵欄跟枯葉進行遮蓋處理。

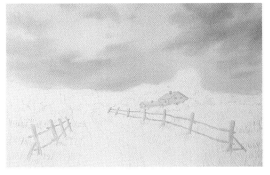

9 整體柵欄跟枯葉都進行過遮蓋處理後的模樣。

調色盤 C

① + ② + ③
水加多一點
溶解到很稀薄

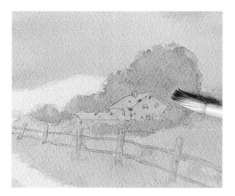

10 調製出在檸檬黃裡混入歌劇紅，
並稍微加上少許孔雀藍的褐色（調
色盤 C 的顏色）。

11 在調色盤 C 的顏色裡稍微加入一
些孔雀藍來加深色調，然後拿圓
筆以飛白法塗上顏色。

調色盤 D

① + ② + ③
混合孔雀藍和歌劇紅，
然後一點一滴地加上檸
檬黃。

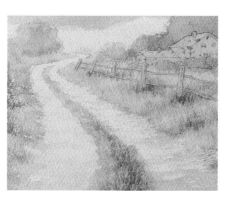

12 以飛白法將用三原色調製出來的
調色盤 D 的顏色塗在道路上。

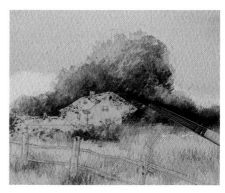

13 在調色盤 C 的顏色裡混入孔雀藍
調製出深色的褐色，並拿畫筆以
飛白法將樹木塗上此褐色。

調色盤 E

① + ② + ③
分別以相同份量混入孔
雀藍、歌劇紅、檸檬
黃。

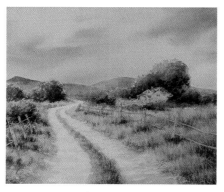

14 用三原色調製出來的調色盤 E 較
深的灰色塗在整體影子上。

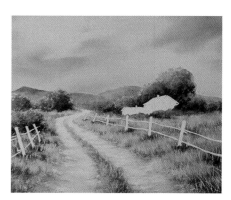

15 撕掉留白膠後的模樣。

16 將變粗的遮蓋處理線條塗上顏色來細化線條。

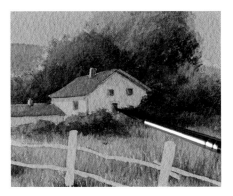

17 房屋的影子用淺色的藍色來上色。

調色盤 F

③ + ② + ①
用檸檬黃和歌劇紅調製出橙色，並稍微加些孔雀藍。

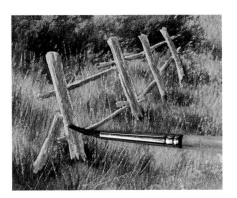

18 柵欄要塗上用三原色調製出來的（調色盤 F）顏色。

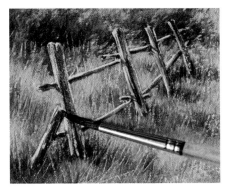

19 加深調色盤 F 的顏色色調並以飛白法描繪上去。

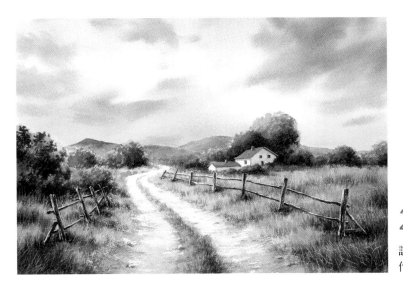

20

調整整體畫面來進行收尾修飾。
作畫完成。

用三原色描繪的風景　冬

〔主題〕**用天空和積雪的大地表現冬天的寒冷感**

用明亮的三原色來表現被白雪覆蓋的寒冷冬天景色，並拿畫筆以飛白法描繪出黃色系的美麗灰色雲朵，以及樹木上有積著雪的感覺。

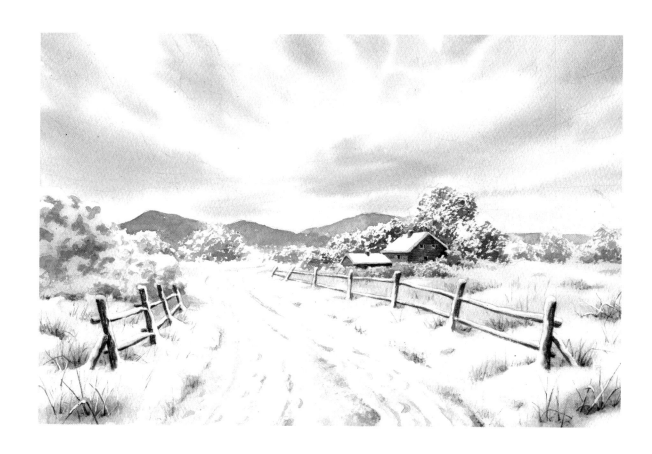

●使用的顏料

① 孔雀藍　　② 歌劇紅

③ 檸檬黃

●使用的畫筆

 排筆　　線筆（中）

平筆　　線筆（小）

圓筆（小）　　彩繪毛筆

●其他的用具

 留白膠

衛生紙

●使用的紙張
WATERFORD
（中目）

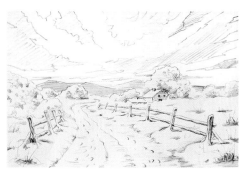

1 想像素描圖。

調色盤 A

③

2 用排筆塗抹上水後，拿衛生紙去除掉覆蓋在山峰上的水。

3 將檸檬黃（調色盤 A 的顏色）溶解稀釋，然後塗在天空的下方。

調色盤 B

① + ② + ③
水加多一點
溶解到很稀薄

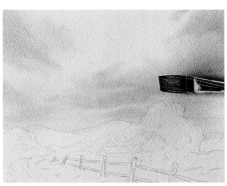

4 用三原色調製出調色盤 B 的灰色並描繪出雲朵。

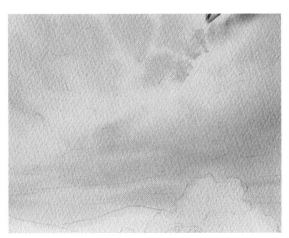

5 用調色盤 B 的顏色，以很快速的筆觸描繪出整體雲朵。

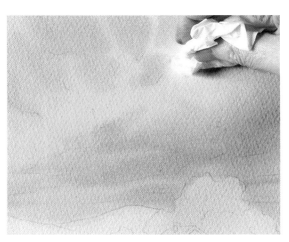

6 拿衛生紙去除掉顏色營造出雲朵的邊緣。

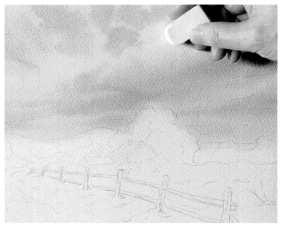

7　天空的顏色乾掉後，擦掉鉛筆的線條。

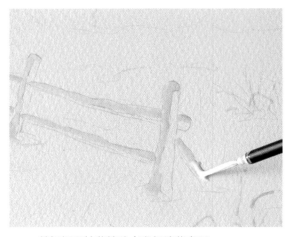

8　替柵欄跟枯葉等地方進行遮蓋處理。

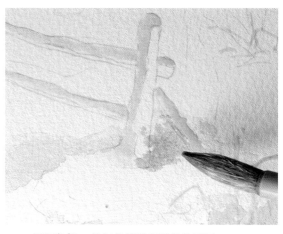

9　用調色盤 **B** 的灰色描繪出雲朵的影子。

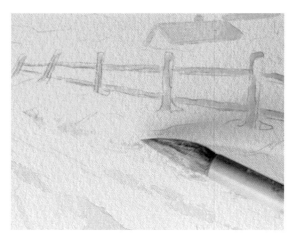

10　橫握畫筆描繪出飛白效果。

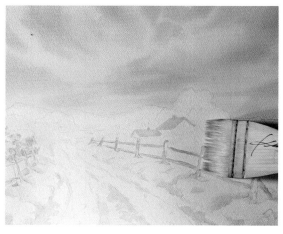

11　用排筆將畫面打濕。

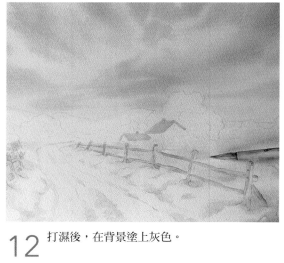

12　打濕後，在背景塗上灰色。

調色盤 C

① + ② + ③

混合孔雀藍和歌劇
紅調製出紫色，並
加上檸檬黃調成灰
色。

13 用三原色調製出調色盤 C 的灰色，
並描繪出雪的影子。

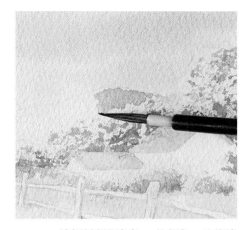

14 溶解稀釋調色盤 C 的顏色，並將遠
處的山峰塗上這個顏色。

調色盤 D

③ + ② + ①

混合檸檬黃和歌劇紅
調製出橙色，並加上
孔雀藍調成褐色。

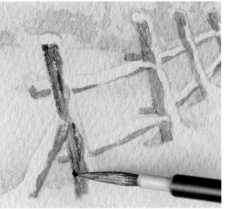

15 拿畫筆以飛白法將柵欄塗上用三原
色調製出來的調色盤 D 的褐色。

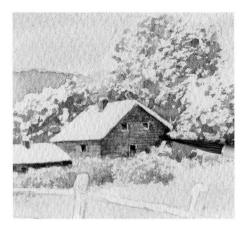

16 用經過加深色調的調色盤 D 的顏色
塗上房屋的影子。

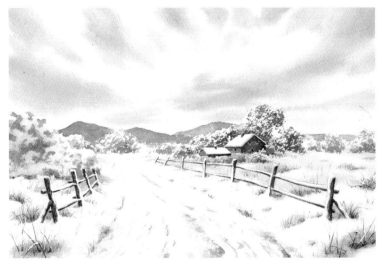

17 調整整體畫面進行收尾修飾。
作畫完成。

用三原色描繪（應用篇）

描繪有水的四季 秋

〔主題〕**用混濁的三原色描繪具有深邃感的秋天風景**

在前面的春夏秋冬，是試著從同一個風景來區別描繪出四季的模樣，而這裡我們就換個場景，試著以河邊的自然風景為創作題材來描繪看看吧！會使用平筆來表現有著美麗漸層效果的水。

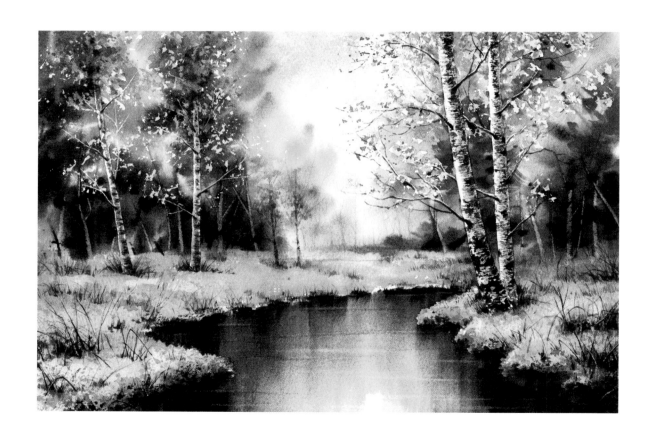

●使用的顏料

① 深群青　② 湖紅

③ 酮金

●使用的畫筆

排筆　　線筆（中）

平筆　　鋸齒筆

線筆（小）

●其他的用具

留白膠

保鮮膜

●使用的紙張
WATERFORD
（中目）

1 想像素描圖。

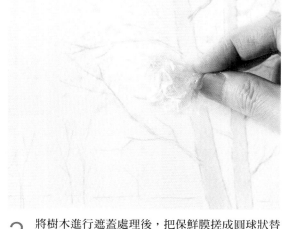

2 將樹木進行遮蓋處理後，把保鮮膜搓成圓球狀替枯枝進行遮蓋處理。

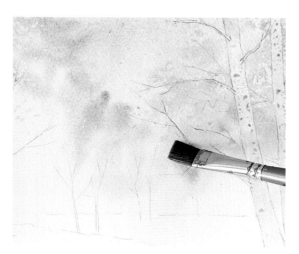

3 薄薄地塗上一層酮金。

調色盤 A

ⓑ（②＋③）
要混入多一點酮金

ⓐ（②＋③）
要混入多一點
湖紅

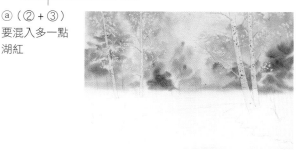

4 塗上在酮金裡混入了湖紅的調色盤 A 的ⓐ、ⓑ顏色。

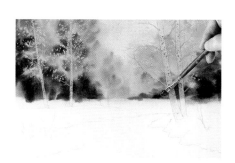

5 塗上減少水分並混合三個顏色加深色調後的調色盤 B 的顏色。

①＋②＋③

調色盤 B

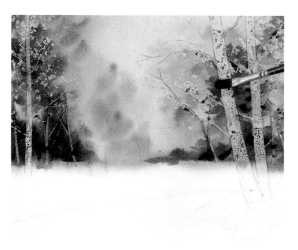

6 加深樹木後面的顏色呈現出立體感。

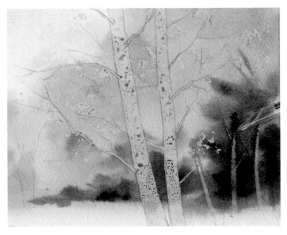

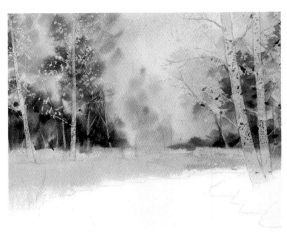

7 在顏料乾掉前，運用畫筆的筆尾來削除掉背後樹木的顏色。

8 用在酮金裡稍微混入了一些深群青的顏色來上色地面。

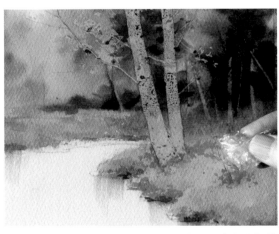

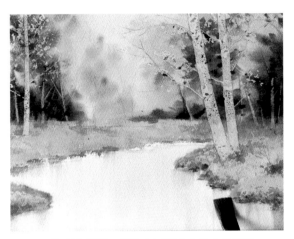

9 將保鮮膜搓成圓球狀，塗上混合了酮金和湖紅的調色盤 A 的顏色。

10 將酮金稀釋，然後拿平筆來上色水的部分。

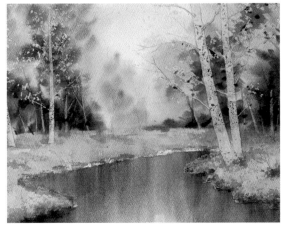

11 拿平筆在水面上塗上在酮金裡混入了湖紅的調色盤 A 的顏色。

12 拿畫筆沾水去除掉水的顏色。

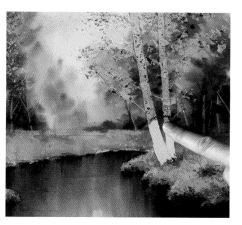

13 撕掉留白膠。

14 薄薄地在有經過留白處理，而使得色調變得過白的地方塗上一層顏色。

15 使用線筆在枯葉上塗上調色盤 B 的顏色。

調色盤 C

① + ② + ③

水加多一點，然後用深群青和湖紅調製出紫色，並稍微加些酮金。

16 拿鋸齒筆塗上調色盤 C 的顏色。

17 拿會出現筆跡的鋸齒筆，在剛剛上過色的地方塗上調色盤 B 的顏色進行重疊上色。

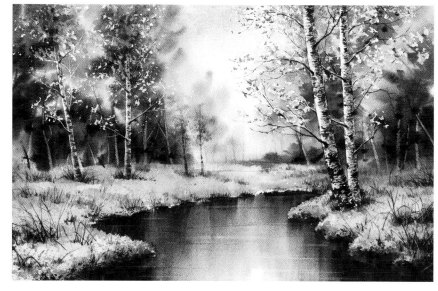

18

作畫完成。

+ 課程 7

用三原色描繪（應用篇）

描繪有水的四季 冬

〔主題〕 **用混濁的三原色描繪具有深邃感的冬天景色**

「風景的描繪方法」最後一課，我們要來試著將前面幾頁描繪出來的風景，
改畫成冬天的季節，表現出以平筆畫出來的樹木以及水的美麗模糊效果。

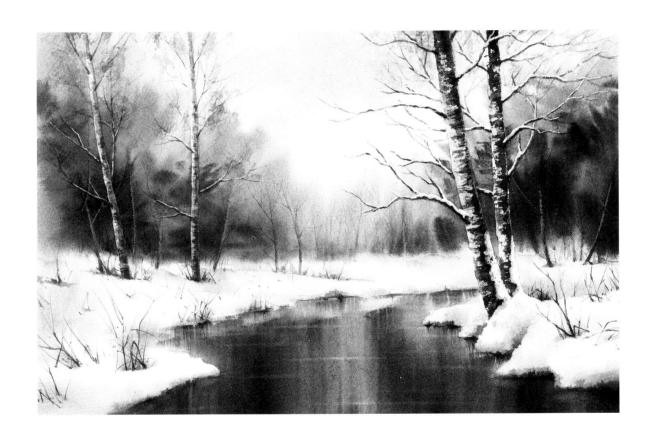

●使用的顏料

① 深群青　② 湖紅

③ 酮金

●使用的畫筆

排筆

平筆

線筆（小）

鋸齒筆

●其他的用具

留白膠

●使用的紙張
WATERFORD
（中目）

1 替樹木進行遮蓋處理。

2 稀釋酮金並塗在背景上。

調色盤 A
①+②+③
水加多一點,然後用深群青和湖紅調製出紫色並稍微加上少許酮金。

3 溶解稀釋混合了三原色的調色盤 A 的顏色並塗在背景上。

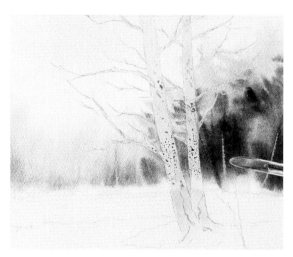

4 濃濃地塗上一層調色盤 A 的顏色後,用畫筆尾端刮削紙張描繪樹木。

5 在水面的部分塗上水。

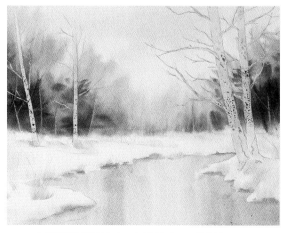

6 拿平筆薄薄地塗上一層調色盤 A 的顏色。

調色盤 B

②+③+①
用湖紅和酮金調製出橙
色，並稍微加上一些深
群青。

7　逐步加深調色盤 **A** 的顏色色調。

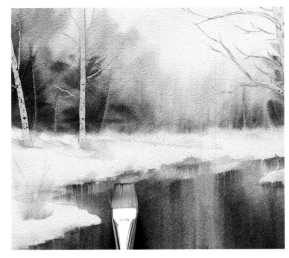

8　稀釋調色盤 **B** 的左邊顏色，來上色平面和地面的
分界處。

9　撕掉留白膠。

調色盤 C

②+③+①
用湖紅和酮金調製出橙色，
並加上多一點的深群青。

10　薄薄地塗上一層調色盤 **B** 的顏色，並用調色盤
C 的顏色呈現出強弱對比。

11　稀釋調色盤 **A** 的顏色描繪出樹枝的影子。

12 稀釋調色盤 A 的顏色，然後拿畫筆以飛白法描繪出後面的樹木。

13 用稀釋過的調色盤 A 的顏色來上色樹木的紋理。

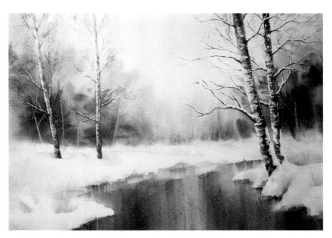

14 到目前為止所描繪出來的整體樣貌。

15 用調色盤 B 的顏色和調色盤 C 的顏色描繪出枯枝。

16 拿沾過水的畫筆去除掉水面的顏色。

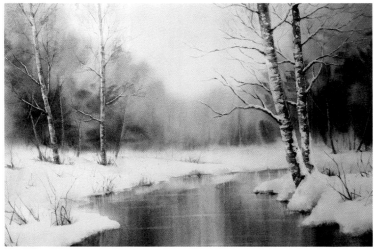

17 作畫完成。

鄉愁

我所描繪的風景是一種將照片及想像組合起來的繪畫。可能會很像故鄉的山巒，也可能會是遙遠記憶裡曾經看過的風景，那是一種任誰心中都會擁有的一幅熟悉風景。作畫時我會先整體進行很細微的遮蓋處理，之後才將顏色洗掉。如此一來，就會成為一幅呈現出微妙漸層效果的美麗作品了。

PART 5
水彩畫課程
各式各樣的表現

在這個章節當中，會以前面的課程為基礎，進一步地加深水彩畫的表現。也會介紹各式各樣的技法及表現的方法。

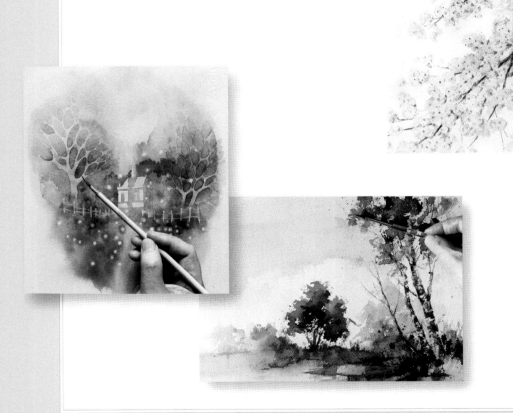

令人印象深刻的影子（陰影）顏色

這裡將介紹關於水彩畫的影子（陰影）表現，
以及描繪方法。

繪畫中的光和影表現，因為印象派的登場而有了一百八十度的轉變。雖然莫內是在影子上疊上了藍色與紫色的油畫顏料來表現光，但水彩會一開始就將藍色與紫色這些美麗的顏色塗在紙張上面，以免顏色混濁。

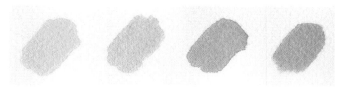

影子會有 4 種顏色。分別是褐色、綠色、藍色、紫色。

①在晴天的日子，天空的藍色會反射在所有的東西之上。因此影子裡會有藍色的光倒映進去。

②若是去觀看莫內所描繪的光和影表現，會發現明亮的地方是使用了黃色，而影子則是使用了互補色的紫色，以便讓黃色發出光輝。

③影子裡會有周圍事物的顏色倒映進去。而明亮光線所照射到的地方則不會有顏色倒映進去。顏色只會倒映在影子裡面。

①就影子的描繪方法來說，逐漸調暗該物品所擁有的固有色來進行描繪的方法（古典派風格），在描繪時會使用褐色跟黑色來進行描繪。

②運用綠色系、紫色系、藍色系的顏色，來描繪進入到影子裡的顏色（印象派風格）。

試著用令人印象深刻的明亮顏色來描繪風景和樹木吧！

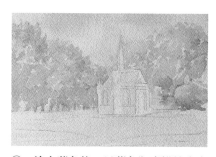

① 塗上黃色後，以藍色為底描繪出森林。

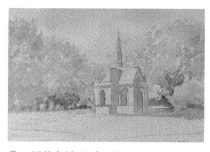

② 用紫色塗上房屋的影子後，再疊加藍色在影子裡。

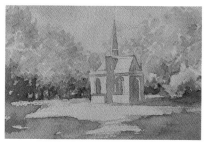

③ 在森林和地面上塗上深色的紫色後，再疊加藍色。

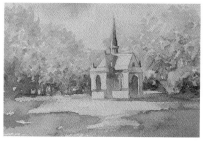

④ 塗上明亮的褐色，以便呈現出光線的溫暖感和強弱對比。

藍色影子的表現

在影子裡加入亮綠松石，
一幅畫的形象就會變得很明亮。

我如果要描繪一幅令人印象深刻的畫時，經常會使用亮綠松石。在用褐色系或紫色這類顏色描繪出影子後，我會趁顏色還沒乾掉時，就加上亮綠松石，但如果已經乾掉了，那就會先用水稍微沾濕影子，再加上亮綠松石。作畫時與其說是在塗上顏色，感覺更像是在洗掉顏色又或是輕輕塗上顏色。這裡會試著運用亮綠松石，將房間裡面的風景描繪得令人印象很深刻。

亮綠松石

① 在窗戶的四周薄薄地塗上一層亮綠松石。

② 用亮綠松石薄薄地上色一層桌子的影子。

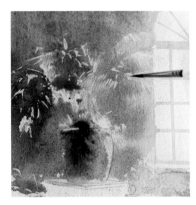

③ 將亮綠松石塗成植物的底色。

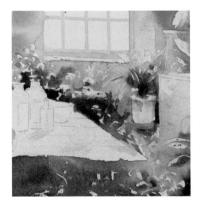

④ 在桌子的影子上塗上紫色。

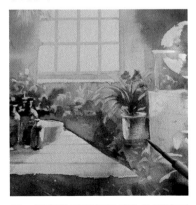

⑤ 用亮綠松石將影子的色調塗到很強烈。

⑤ 也重點式地在書本的影子上加入亮綠松石。

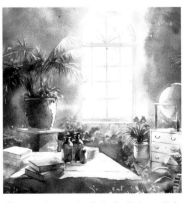

⑥ 變成了一幅紫色與黃色、藍色與橙色，有互補色對比的畫作。

Point！

重點是紫色的運用方法。描繪時記得要加
強前方的紫色，好呈現出遠近感，並試著
加上一些變化，使觀看者的視線移動到遠
方的房屋上。

草原風景

〔主題〕 **用美麗的綠色與令人印象深刻的影子表現春天的清爽感**

不要只用綠色去描繪充滿綠意的風景。
在綠色裡面加入紫色，使其轉變為一幅具有幻想風格的畫作。

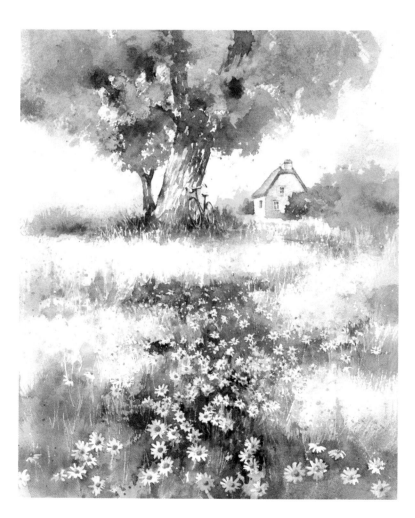

●使用的顏料

① 檸檬黃　② 酮金　③ 孔雀藍　④ 歌劇紅

 ⑤ 永久紫羅蘭　⑥ 薰衣草　⑦ 紫丁香　⑧ 亮綠松石

●使用的畫筆

 排筆　　　 平筆

 圓筆（小）　 扇形筆

彩繪毛筆　 線筆

●其他的用具

 留白膠

 打底劑

●使用的紙張
ARCHES（細目）

1　在草稿圖上塗上留白膠後的模樣。

調色盤 A　　ⓐ（②＋③要很稀薄）

ⓑ（②＋③要很稀薄）

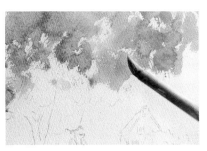

2　將混合了酮金和孔雀藍的調色盤 A 的ⓐ綠色稀釋並塗上去。

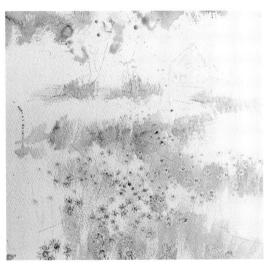

3　以彈色法將酮金彈上去。

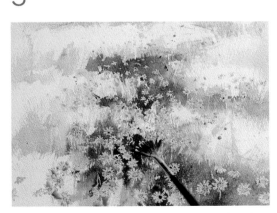

5　加深調色盤 A 的綠色色調並拿扇形筆塗上去。

4　薄薄地塗上一層以酮金和孔雀藍調製出來的調色盤 A 的ⓑ顏色。

6　以彈色法將亮綠松石彈上去。

7 步驟 **6** 的特寫放大。

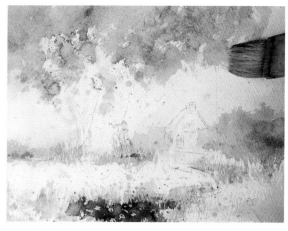

8 拿排筆沾水，將色調過深的顏色稍微去除掉。

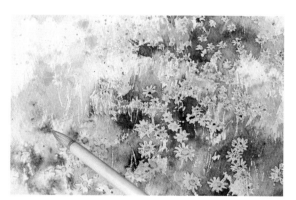

9 在影子上塗上明亮的紫丁香和薰衣草。

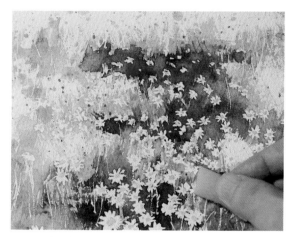

10 撕掉留白膠。

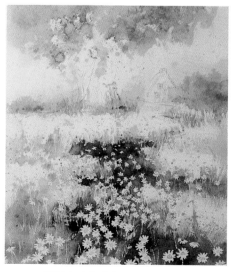

11 撕掉留白膠後的整體樣貌。

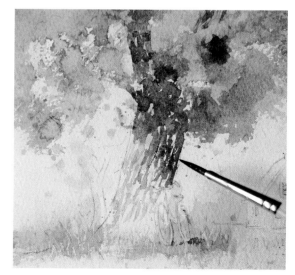

12 在影子上塗上亮綠松石。

13 用永久紫羅蘭加入影子並收攏畫面。

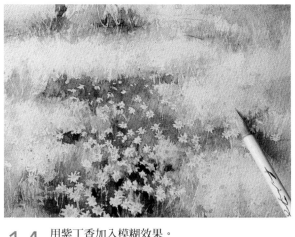

14 用紫丁香加入模糊效果。

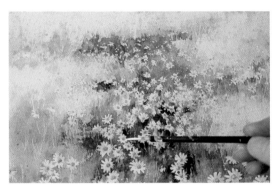

15 在花朵上加入白色打底劑。

16 在腳踏車上加入白色打底劑。

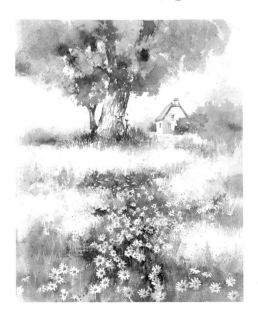

17 作畫完成。

最重要的重點在於要大膽地運用黃色和紫色的互補色。用來作為這兩種顏色其銜接色的孔雀藍,是一種位在紫色和黃色中間的顏色,不管跟哪一種顏色混合,都可以呈現出一種不會混濁的美麗顏色。

草原風景(彩色)

〔主題〕 **用鮮艷色彩和遠近感表現春天的明媚感和明亮感**

> 只要使用黃色和紫色的互補色,以及作為銜接色的孔雀藍,
> 前面幾頁所描繪的「草原風景」就會形成一幅色彩很和諧的畫作了。

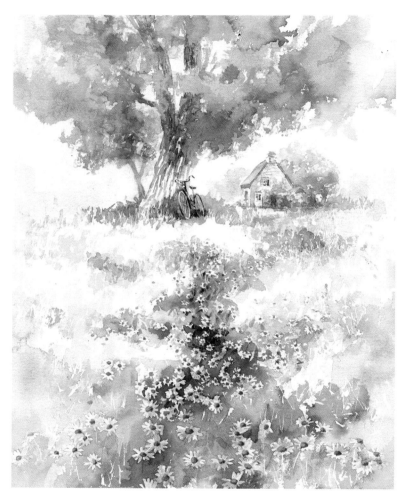

●使用的顏料

① 酮金 　② 歌劇紅 　③ 永久紫羅蘭

④ 礦物紫 　⑤ 孔雀藍 　⑥ 翠綠

調色盤 A

●使用的畫筆

排筆　線筆

圓筆（小）

彩繪毛筆

●其他的用具

留白膠

●使用的紙張
ARCHES（細目）

1 塗上酮金後,就塗上永久紫羅蘭。

2 以飛白法將酮金塗上去。

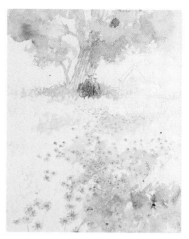

3 在前方加入歌劇紅。

4 在前方加入很強烈的顏色,以便呈現出遠近感。

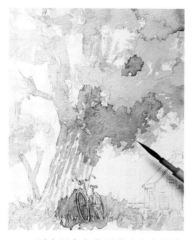

5 再次用永久紫羅蘭來上色樹木的影子。

6 撕掉留白膠後,將鉛筆的線條也擦掉。

7 用孔雀藍描繪在遠處的房屋。

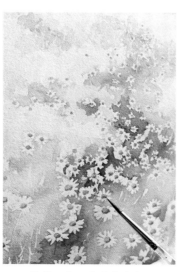

8 將花一朵一朵地畫出來。

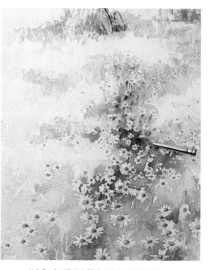

9 用永久紫羅蘭加上強弱對比。

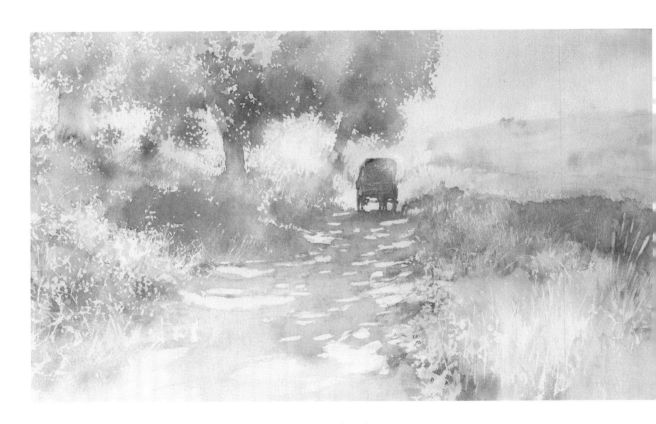

普羅旺斯的陽光小徑（印象派畫風）

田園風景一望無際的南法普羅旺斯午後短暫時光。
這裡是以大量的水去溶解鮮艷顏色，並用濕中濕技法將其描繪成印象派風格。

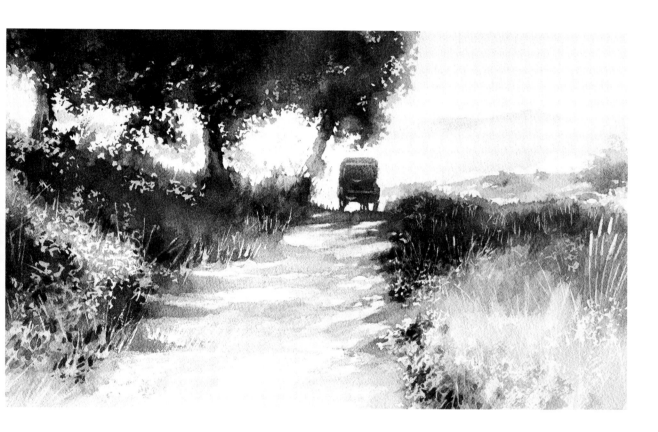

普羅旺斯的陽光小徑（古典派畫風）

這是一種概念為巴比松派的古典色調，
是用深群青、歌劇紅、酮金這三原色描繪出光和影的。

飛白效果（乾刷法）

飛白效果（乾刷法）應該幾乎絕大多數人都覺得這是一種「運用在畫作局部上的效果」吧！但其實並非如此，因為描繪時若是全面性地加入一些乾刷效果，一幅畫就會變得有一股韻味在。一開始拿畫筆去描繪第一個塊面時，若是有稍微畫上一些飛白效果，也會出現不同風格。若是在絕大多數地方，如道路、房屋的牆壁、樹木等地方使用上乾刷效果，就會變成一種很有趣的表現。

在這裡，將介紹一些各式各樣乾刷技法的表現方式。先將顏色溶解到很普通的程度，並讓畫筆沾取適度的顏料，接著讓畫筆跟紙張平行，並輕輕地將顏料描繪在紙張上，就會出現飛白效果了。描繪乾刷效果時，要將畫筆拿成幾乎是跟紙張平行的。如此一來，就算顏料量很多，也還是能夠使用乾刷技法。

1 用線筆描繪出磚塊。

2 用圓筆（小）描繪出樹木的紋理。

3 用彩繪毛筆描繪出水面的光芒。

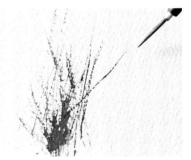

4 用線筆描繪出枯掉的草。

5 用平筆描繪出飛白效果後的模樣。

以飛白效果（乾刷）和彈色法描繪的樹木與風景

1 描繪出背景的天空。

2 樹木要使用圓筆（小），以飛白效果來進行描繪。

3 疊上 2 到 3 種顏色。

4　運用飛白法描繪出樹木的影子。

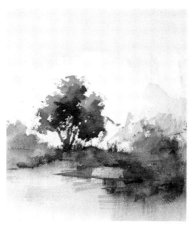

5　用飛白法描繪出樹木的周圍。

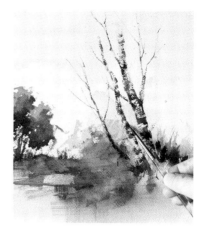

6　橫握畫筆並以飛白法描繪出前方的樹木。

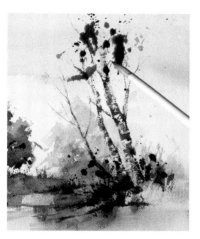

7　以彈色法描繪出樹木的葉子。

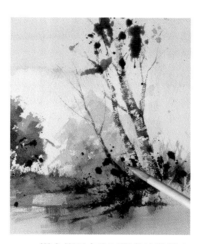

8　樹木的下方也以彈色法描繪出來。

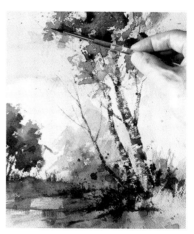

9　以飛白法替樹木加上表情。

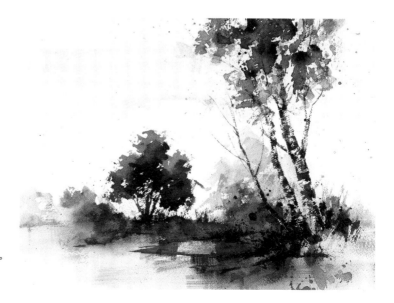

10　作畫完成。

渲染法（回流法）

渲染法是濕色法（濕中濕技法）的一種延伸技法。若是在打濕後的紙張上輕輕地塗上顏色，顏色就會擴散並模糊開來。隨著紙張逐漸乾掉，顏色的擴散現象會逐漸減少，最後停止擴散。而擴散停下來的地方會形成一種如輪廓線般的渲染效果。這是因為畫筆含帶著的水量比紙張含帶著的水量還要多的關係。

雖然要隨心所欲地控制這股水之力（渲染法）的大小範圍是一件很困難的事情，不過卻能夠形成很有趣的表現。

這是在濕掉的紙張上以 30 秒為間隔將水滴落下去的圖。約 1 分 30 秒左右，就會逐漸出現渲染效果（時間也會因紙張的濕潤程度而異）。

用渲染法（回流法）描繪的樹葉

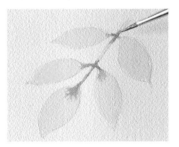

1 塗上檸檬黃後，就加入明亮橙。

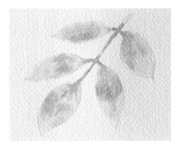

2 補塗上明亮橙。

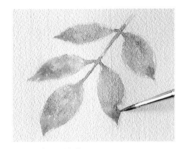

3 加入綠色。

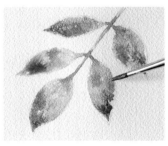

4 塗上明亮橙。

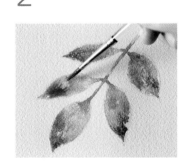

5 將所有葉子的色調再塗得更深色一點。

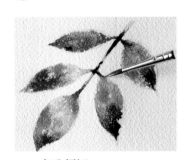

6 加入鎘紅。

7 加入焦土後的模樣。

8 作畫完成。

用渲染法（回流法）描繪出樹木的風景畫

1　在背景上薄薄地塗上一層永久紫羅蘭。

2　濃濃地加入一層佩尼灰。

3　拿畫筆沾水並將水滴在背景上。

4　用深色色調的靛青將前方塗上顏色。

5　因為紙張會逐漸地慢慢乾掉，所以加入水來營造出渲染效果。

6　拿畫筆沾蘊大量的水並滴落下去。

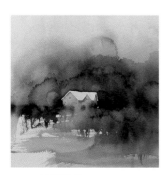

7　整體樣貌。

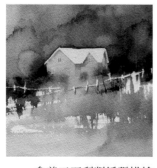

8　拿美工刀刮削紙張描繪出柵欄。

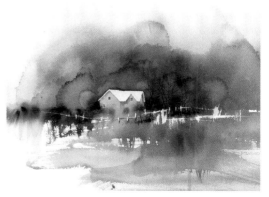

9　最後描繪出樹木，作畫就完成了。

濕色法表現　風景 1

　　濕色法（濕中濕技法）是指在紙張很濕潤的狀態下，再疊上顏色來營造出模糊效果。這個時候，會因為蘊含在紙張裡的水量多寡跟蘊含在畫筆裡的顏料水量多寡，而產生各種不同的變化。若是紙張很濕，顏色的擴散程度就會變得很大；若是紙張很乾，則擴散程度也會相對變得很小。而若是在有點乾燥的情況下將顏色滴落下去，有時也會形成渲染效果。此外若是一面用吹風機吹乾，一面反覆用濕中濕技法去重疊顏色，則是會形成一種具有深邃感的顏色。

1 替房屋和柵欄進行遮蓋處理。

2 在紙張上塗上水，然後塗上深群青。

3 將永久紫羅蘭、酮金、孔雀藍滴落下去。

4 將歌劇紅滴落下去。

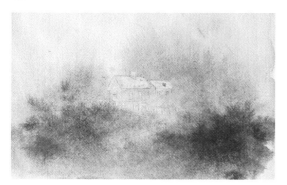

5 滴落的顏色很自然地渲染開來的狀態。

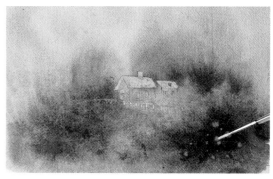

6 在前方塗上酮金後，就零星地將檸檬黃滴落下去。

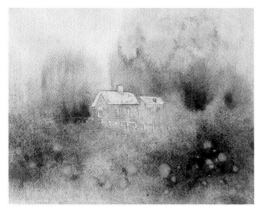

7　將水滴落在畫面上方的背景上。

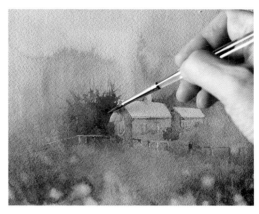

8　用歌劇紅描繪出房屋後面的樹木。

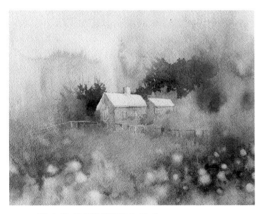

9　將白色的顏料滴落在前方。

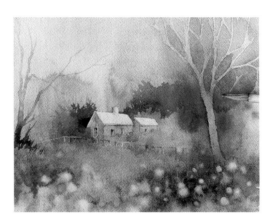

10　在背景上塗上顏色讓樹木突顯出來。

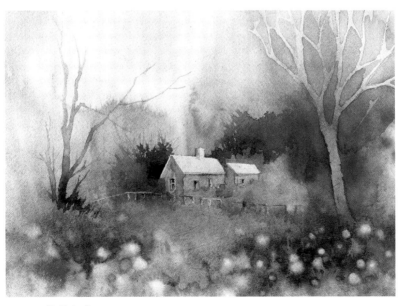

11　作畫完成。

濕色法表現　風景2

　　濕色法的畫作是一種想像的畫作，若是在濕掉的畫面上滴落 2 種顏色或 3 種顏色，紙張上的水跟顏色就會開始滲透並自然而然地渲染開來，不會有兩種一模一樣的渲染方法。先用吹風機進行吹乾，再讓 2 種顏色或 3 種顏色渲染開來，接著觀看渲染情況與渲染形狀，再決定下一個顏色要滴落在哪裡。水彩透明顏色重疊所形成的美麗模糊效果，會營造出唯有水彩才可以呈現出來的色彩幻想曲。

1 替房屋跟柵欄進行遮蓋處理。

2 在紙張上塗上水後，就將歌劇紅和孔雀藍滴落下去。

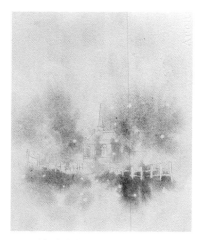

3 接著將永久紫羅蘭、酮金滴落下去。

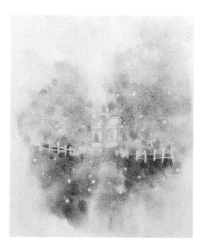

4 也零星地將檸檬黃、歌劇紅滴落下去。

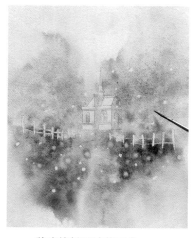

5 將亮綠松石滴落下去。

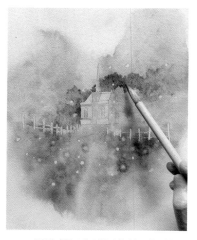

6 用歌劇紅在房屋的後面描繪出樹木。

7 晾乾之後，就撕掉留白膠。

8 撕掉留白膠後的狀態。

9 用酮金、歌劇紅將房屋和柵欄薄薄地塗上一層顏色。

10 加深背景的顏色，並突顯出樹木。

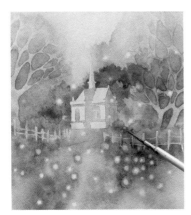

11 加入很強烈的明亮橙、歌劇紅突顯出房子。

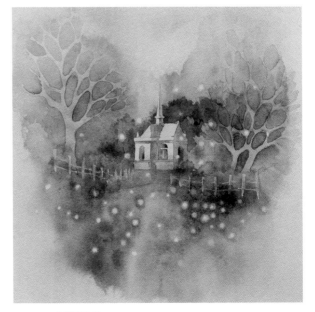

12 作畫完成。

使用鹽巴描繪櫻花

若是在水彩畫使用鹽巴，就會形成一種無法用畫筆呈現出來的獨特表現，也可以為畫面帶來很豐富的變化。我從以前要描繪櫻花時就是使用鹽巴，因為灑下鹽巴所形成的形狀，正好符合櫻花的形象。鹽巴若是在塗上顏色後馬上灑下去，就會因為水分過多而擴散開來。鹽巴的形狀會因為水量多寡而有所改變，所以灑下的時機很重要。鹽巴有分岩鹽跟天然鹽等等各式不同的種類，但我覺得顆粒小、用起來方便的食鹽會比較好用。

這是在 30 秒到 1 分鐘之間形成的形狀。會出現一股圓潤感。溶解的水分有稍微較多一點。

若是在 1 分半到 2 分鐘左右之間，紙張稍微較乾的狀態下灑下鹽巴，鹽巴的顆粒就會變得很小。

灑下鹽巴後的當下模樣。

經過約 1 分鐘後，就用吹風機吹乾。

1 加入稍微多一點的水分來塗上顏色。

2 在 30 秒到 1 分鐘之間灑下鹽巴後，就用吹風機吹乾。

3 用水將櫻花的四周進行模糊處理後，替櫻花跟樹枝加上強弱對比，作畫就完成了。

在灑下鹽巴的途中，要一面觀看形狀，並在一個自己覺得合適的時間點，拿吹風機進行吹乾。若是不以吹風機進行吹乾並放置不管，白色的點常常會變得過大，此外吹風機若是靠得太近，形狀會因為風的吹動而有所改變，因此建議可以從一個距離約 50cm 遠的地方來進行吹乾，以免造成水的流動。鹽巴的樣貌會因為水量跟顏料濃度等因素而有相當大的改變，因此大家可以試著多方嘗試。

1 增加稍微多一點的水分來塗上顏色。

2 灑下鹽巴並經過 1 分鐘的時候，拿吹風機吹乾。

3 櫻花的重點就在於要描繪出花蕊有稍微變紅的地方。

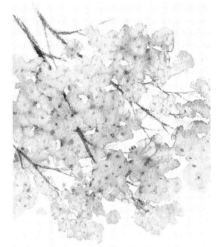

重點在於要營造出幾處樹枝被櫻花擋住的部分。加入樹枝呈現出強弱對比後，作畫就完成了。

1 增加稍微多一點的水分來塗上顏色。

2 灑下鹽巴並經過 1 分鐘的時候，拿吹風機吹乾。

3 櫻花的重點就在於要描繪出變紅的花蕊，並呈現出強弱對比。

要用一種樹枝被花朵擋住而若隱若現的感覺來進行描繪。

　　在水彩畫使用鹽巴所形成的效果會分成很多種，像是如圖紋般的效果，又或者是白點般的效果，這是因為水量跟水的流動會左右最後形成的效果。若是有效運用在背景上，有時會產生一個很精彩的空間。幾乎所有鹽巴的技巧都是運用在呈現空間，但也會運用在各式各樣的事物上（如用來呈現岩石、樹木、陶器食器等老舊感）。

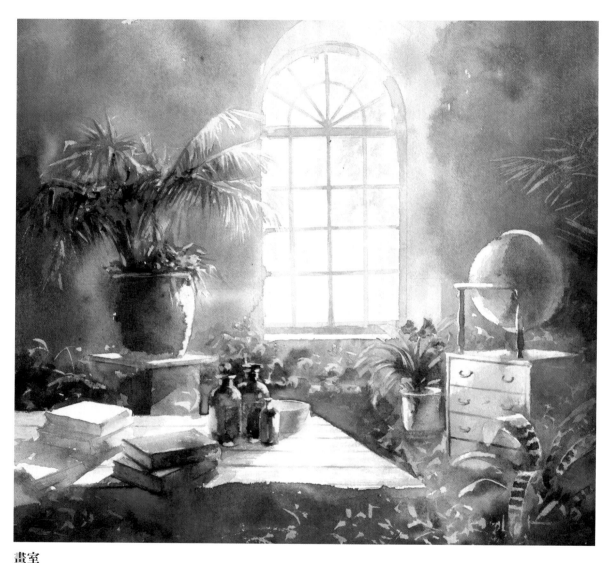

畫室

這幅畫是使用了會讓人覺得是印象派的明亮色彩,以及
紫色加黃色、橙色加藍色這種互補色對比的構成。而且
在影子裡使用了亮綠松石來調亮影子,讓光輝感更加綻
放出來。

後記

　這次本書最想傳達的重點，色彩不用說當然是其中之一，而另一個重點則是水量多寡，這個意思是說，要隨著紙張越來越乾，去減少畫筆的水量多寡，雖然這件事情很難傳達出來讓大家瞭解，但我希望大家可以確實學會這個水量多寡的技巧。

　越是去描繪，就越可以看見水彩畫的困難之處，而且同時還會被水彩畫所擁有的深奧美麗之處所吸引。我認為這是一種只有描繪水彩畫之人才會瞭解的美妙所在。真希望可以一面品嘗這個美妙所在，同時不焦躁、慢慢地將其作為畢生事業繼續描繪下去。

<div align="right">玉神輝美</div>

玉神輝美（たまがみ　きみ　Tamagami Kimi / 也是本名）

年份	事項
1958 年	出生於愛媛縣宇和島市，為畫家玉神正美之長男
1987 年	開始描繪熱帶水中世界 這一年起直到現在，觀賞魚大型製造商 Tetra Japan（股）之商品包裝 · 促銷用掛軸等產品皆多數採用其作品
1993 年	德國 Warner Lambert 公司 Inter Zoo（紐倫堡寵物展）採用其作品
1997 年	野馬（股）海外版月曆採用其作品
1999 年	以審查員身份出演東京電視台「電視冠軍 · 水中庭園王比賽」
2001 年	出演 NHK 綜合電視台「午安 1 都 6 縣～玉神輝美　描繪熱帶魚的光輝」
2003 年	NTT 都科摩手機 SH505i 內附其作品，NEC 海外版裝置使用其作品
2003 年	出演愛媛電視台「Super News 宮川俊二的 TOKYO 愛媛通信」
2004 年	出演 SKY Perfec TV「活力十足地球人」
2004 年	在宇和島市教育委員會主辦下，於愛媛縣宇和島市舉辦原畫展
2006 年	透過美國 CEACO 公司販售拼圖（全 6 種）
2007 年	與（股）ART CAFE 簽訂藝術家契約，販售各式各樣的複製原畫（版畫）
2007 年	透過德國 Schmidt 公司，於法國 · 英國 · 義大利等世界共 44 個國家販售拼圖
2007 年	SOURCENEXT（股）的筆王 ZERO 當中刊載「玉神輝美 Nature Fantasia Collection」
2008 年	於丸之內 OAZO 丸善本店畫廊舉辦個人展
2008 年	於名古屋星丘三越舉辦個人展
2009 年	透過南美 Tetra 公司於墨西哥 · 巴西 · 澳洲販售Ｔ恤
2010 年	與音樂家都留教博合作製作 DVD「Spiral Fantasy」
2012 年	著作「水彩畫　魔法的技巧～光與水的世界～」（股）MagazineLand 出版發售
2013 年	在宇和島市立醫院主辦 · 宇和島市後援之下，於愛媛縣宇和島市舉辦原畫展
2015 年	著作「水彩画　未知のテクニック～光と美の世界」（股）MagazineLand 出版發售
2017 年	著作「大人の塗り ～海のファンタジー編」（股）河出書房新社出版發售
2018 年	著作「水彩画　美しい影と光のテクニック」（股）Hobby Japan 出版發售 （繁中版「水彩畫　美麗的光與影技巧」北星圖書公司出版）

國家圖書館出版品預行編目 (CIP) 資料

水彩畫課程 花與風景：培養色彩的有效訓練方
法 / 玉神輝美作 ; 林廷健翻譯 . -- 初版 . -- 新
北市 : 北星圖書事業股份有限公司 , 2021.07
128 面 ; 19.0x25.7 公分
ISBN 978-957-9559-72-0（平裝）

1. 水彩畫 　2. 繪畫技法

948.4　　　　　　　　　　109020989

水彩畫課程 花與風景
培養色彩的有效訓練方法

作　　者 / 玉神輝美
翻　　譯 / 林廷健
發　　行 / 陳偉祥
出　　版 / 北星圖書事業股份有限公司
地　　址 / 234 新北市永和區中正路 462 號 B1
電　　話 / 886-2-29229000
傳　　真 / 886-2-29229041
網　　址 / www.nsbooks.com.tw
E－MAIL / sbook@nsbooks.com.tw
劃撥帳戶 / 北星文化事業有限公司
劃撥帳號 / 50042987
製版印刷 / 皇甫彩藝印刷股份有限公司
出 版 日 / 2021 年 7 月
I S B N / 978-957-9559-72-0
定　　價 / 450 元

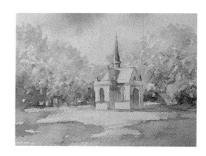

如有缺頁或裝訂錯誤，請寄回更換。

水彩画レッスン花と風景－色彩センスを磨くアイデア
© Kimi Tamagami / HOBBY JAPAN

臉書粉絲專頁　　　LINE 官方帳號